給兒童的
輕鬆國畫課

學畫萌趣動物
一本就夠

王淨淨 著

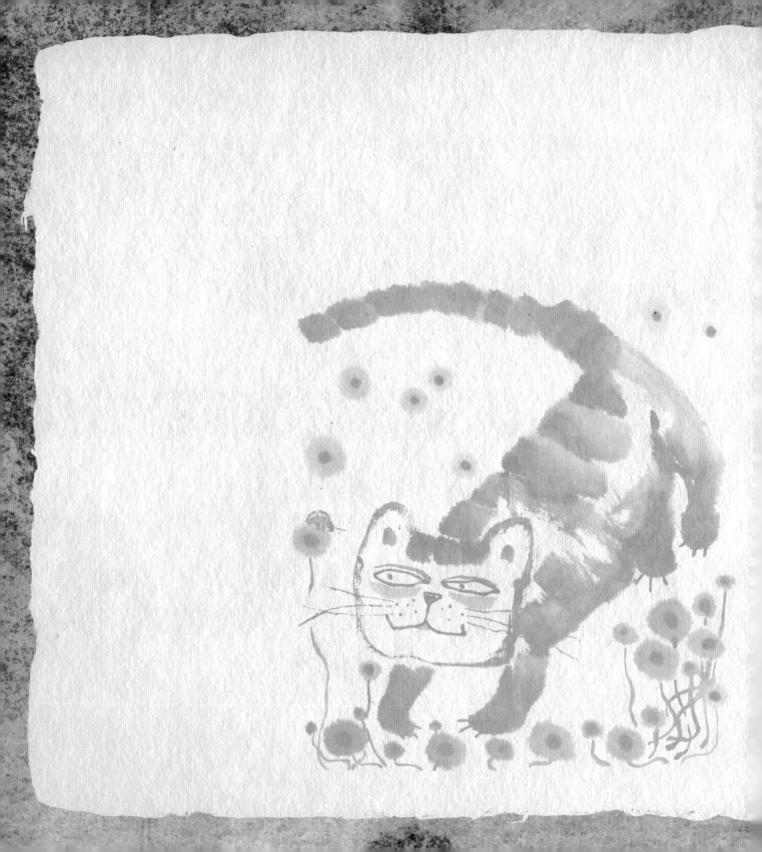

目錄

第三章　萌趣動物畫法

七星瓢蟲 016

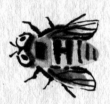

蜜蜂 020

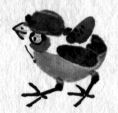

小雞 024

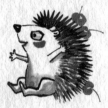

刺蝟 028

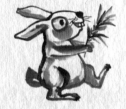

兔子 032

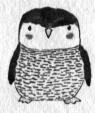

企鵝 034

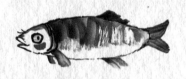

鯉魚 038

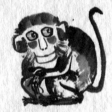

猴子 040

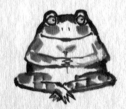

青蛙 042

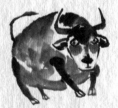

牛 044

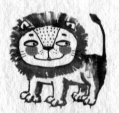

獅子 046

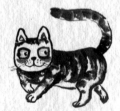

貓 048

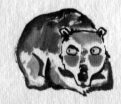

北極熊 050

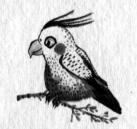

雞尾鸚鵡 052

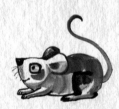

老鼠 054

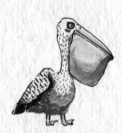

鵜鶘 056

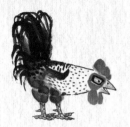
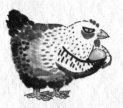
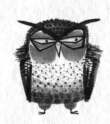
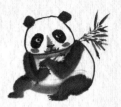
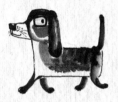
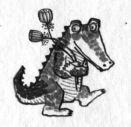
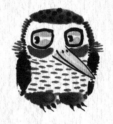
 第四章　萌趣動物作品集

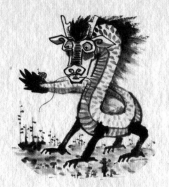

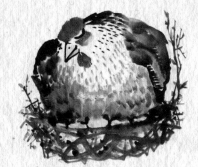

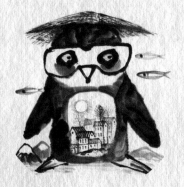

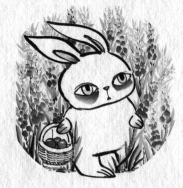

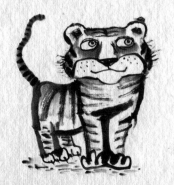

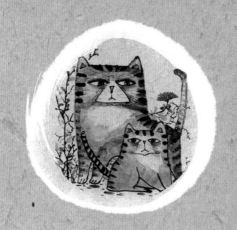

第一章

國畫工具

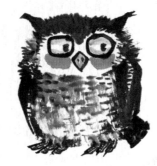

毛筆

毛筆既是書寫工具，也是繪畫工具。不同種類的毛筆有不同的用途。下面我們給毛筆做一個分類。

按筆頭原料不同，常用的有狼毛筆（狼毫，不是狼的毛，是黃鼠狼的毛）、兔肩紫毫筆（紫毫）、羊毛筆（羊毫）。

依筆鋒的長短不同可分為長鋒、中鋒和短鋒。長鋒容易畫出多姿的線條，比如畫藤蔓多的畫；短鋒線條厚實；中鋒則兼而有之。筆者自己常用的是中鋒的毛筆，筆鋒長度在4~4.5厘米。

依筆毛的軟硬不同可分為軟毫、硬毫和兼毫等。軟毫筆的彈性較小，較柔軟。一般用羊毫，吸水吸墨量大。硬毫筆的彈性較大，常見的是狼毫。兼毫筆用羊毛、兔毛、黃鼠狼毛等幾種細毛混合在一起製成，兼具幾種細毛筆的長處，剛柔適中。

毛筆的種類很多，初學不要太講究，也不用全部配齊。根據個人喜好以及個人對毛筆軟硬的把握來選擇毛筆，建議初學國畫，選擇大、中、小號的兼毫書畫毛筆各一支。

墨

為了方便，我們直接用書畫專用墨汁來畫國畫。市面上墨汁品牌眾多，可自由選擇。

宣紙

宣紙基本分為兩大類：生宣和熟宣。本書採用的是生宣，生宣紙吸墨性和吸水性好，適合表現寫意畫。

硯

硯是文房四寶之一，主要有兩個作用，一是用於盛墨，二是用於研墨。

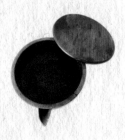

顏料

國畫顏料是用來畫國畫的專用顏料。現在市面上銷售的一般為錫管裝和瓶裝的，還有國畫顏料塊狀。

傳統的國畫顏料一般分成礦物顏料與植物顏料兩大類：

錫管裝國畫顏料

- 礦物顏料是不透明色，覆蓋力強，色質穩定，不易褪色。比如朱砂，還有本書用到的赭石。礦物顏料在使用時需加膠液。

- 植物顏料是透明色，可以相互調和使用，覆蓋力弱，色質不穩定，相對容易褪色。本書中常用的花青、藤黃和胭脂就是植物顏料，加水即可使用。

現在在傳統的國畫顏料基礎上還加入了化工顏料，比如本書範例常用的大紅、曙紅等。

瓶裝國畫顏料

其他輔助工具

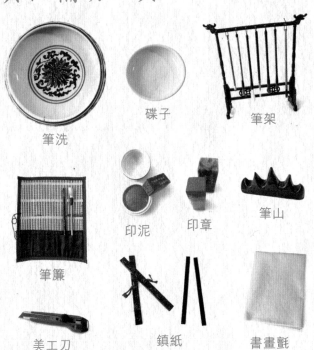

筆洗

碟子

筆架

印泥　印章

筆山

筆簾

美工刀

鎮紙

書畫氈

筆洗：用來盛水、洗筆的器皿。

碟子：用來盛墨、盛色；調墨、調色的器皿。

筆簾：一種存放毛筆的工具。

書畫氈：墊在宣紙下面，托起宣紙，吸收多餘墨水，有托墨的作用。

印泥：印章蓋印會用到。

印章：用於蓋在完成的作品上，一個是姓名章，一個是閑章，蓋章之後作品更完整，可以產生更美的藝術感染力。

鎮紙：作畫時用來壓宣紙，常見的多為長方條形，因此也稱作鎮尺、壓尺。有木製的也有鐵製的。

筆山：用來橫放毛筆的器具。

筆架：用來豎掛毛筆的架子。

美工刀：用來削鉛筆，裁分宣紙。

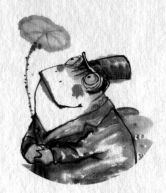
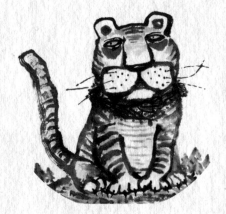
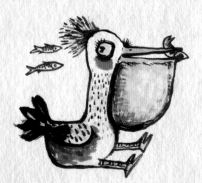

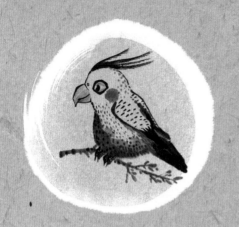

第二章

國畫技法

握筆手法

握筆手法眾多，使用最廣泛的是五指執筆法。我們用大拇指和食指捏住毛筆，用中指勾住毛筆，無名指頂住毛筆，小指幫無名指使上一點勁。具體可參考右圖。

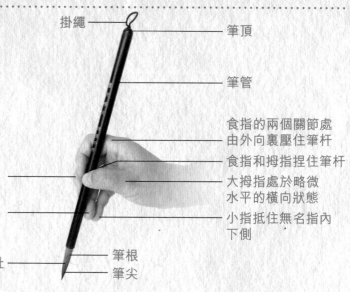

掛繩 —— 筆頂

筆管

食指的兩個關節處由外向裏壓住筆杆

食指和拇指捏住筆杆

大拇指處於略微水平的橫向狀態

小指抵住無名指內下側

中指挨着食指，勾住筆杆，用指肚貼着筆杆

無名指挨着中指，用指甲頂住筆杆，頂住食指和中指往裏壓的力

筆肚 —— 筆根

筆尖

用筆方法

想要學好國畫，需要知道怎樣用筆，用筆的方法決定了國畫作品質素的高低。下面我們就介紹中鋒、側鋒、逆鋒和散鋒這四個常用的筆法。我們掌握了正確的用筆方法，才會達到事半功倍的效果。

● 中鋒

中鋒用筆要執筆端正，筆鋒在墨綫的中間，用筆的力量要均勻，筆墨綫條流暢、含蓄、渾厚，在本書中的中鋒多用於畫物體的外輪廓綫和眼睛等。

● 逆鋒

逆鋒運筆，行筆時鋒尖逆勢推進，使筆鋒受阻散開，自右向左，自下而上，逆向行筆。逆鋒運筆給人毛澀、蒼老之感，與之相反的順鋒，拖着筆鋒運筆，就會給人流暢之感。

● 側鋒

側鋒運筆需將筆傾斜，使筆鋒在墨綫的邊緣，根據所需綫條的寬度來掌握筆杆的斜度。筆鋒靈活多變化，用於畫大面積的墨，隨加水量不同，墨色變化豐富。

● 散鋒

散鋒則指筆鋒散開，呈多鋒狀（又稱開花筆），用於皴擦或者畫毛髮，其效果枯澀而多變化。

用墨與用色

國畫「墨分五色」，即焦、濃、重、淡、清。墨的變化和水分多少有着直接關係，隨着水分的遞增墨色層次發生演變，產生不同深淺、濃淡的墨色變化。

焦墨　　　　　　濃墨　　　　　　重墨　　　　　　淡墨　　　　　　清墨

焦墨，直接使用倒出來的墨汁，畫在紙面上墨澀而有光。

濃墨的黑度僅次於焦墨，加入了一點水。

重墨相比濃墨淡一些，比淡墨重一些。

淡墨的墨色呈灰色，加了較多水分。

清墨是在淡墨基礎上加入清水或者清水筆中加了一點點墨。

本書常用的國畫顏料

● 常用基礎色

 藤黃

 花青

 大紅

 赭石

● 常用調色

不同比例的藤黃和花青混合，調出不一樣的綠。

藤黃和大紅調和，比例不一樣，能調出中黃、橘黃、橘紅等。

● 本書常用調色以及用色方法

藤黃加赭石，先用毛筆蘸藤黃，然後用筆尖蘸赭石，側鋒畫出。

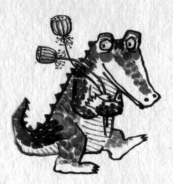
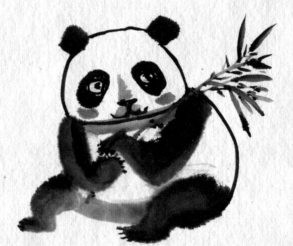
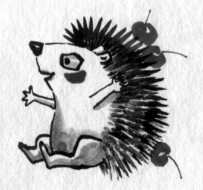
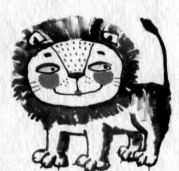
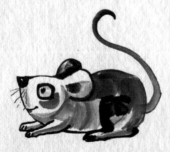

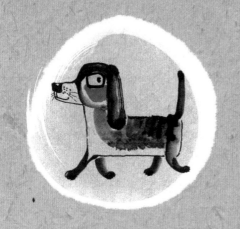

第三章

萌趣動物畫法

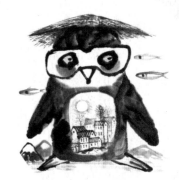

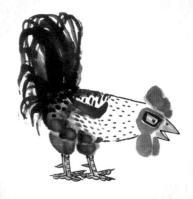

七星瓢蟲

是大家熟知的益蟲。它的鞘翅呈紅色或者橘色，體形像水瓢一樣，背部有七個小黑點，所以叫「七星瓢蟲」。七個黑點分佈也有一定規律，每邊各有三個黑點，另一個黑點則在兩個鞘翅中央。因為七星瓢蟲顏色鮮艷，還生有很多黑色斑點，討人喜愛，所以它還有一個外號叫「花大姐」。

採用顏料

● 大紅

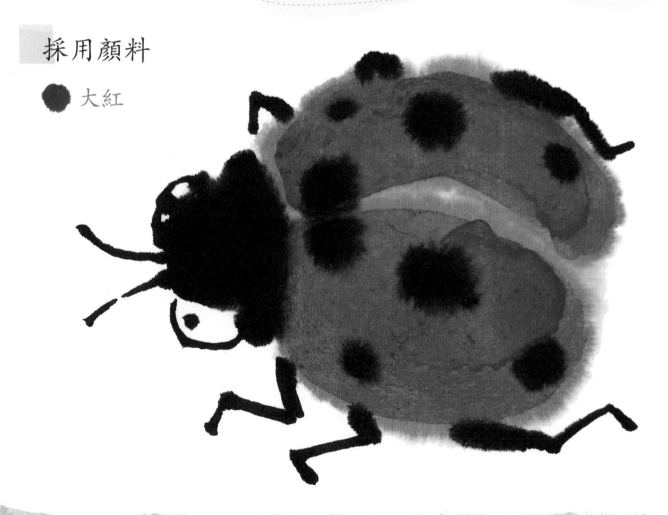

01

筆上蘸大紅顏料，水少顏料足，畫出瓢蟲的其中一個鞘翅。

02

繼續用大紅顏料畫出瓢蟲的另外一個鞘翅，注意兩個鞘翅之間有間隔，還有透視關係。

03

換筆，蘸濃墨點出瓢蟲的頭部。

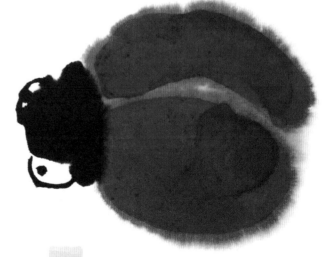

04

在頭部和鞘翅之間加一筆濃墨，讓頭部和身體的連接更加自然。

05

用濃墨勾畫瓢蟲的眼睛，要注意眼睛的透視關係，再點上眼珠。

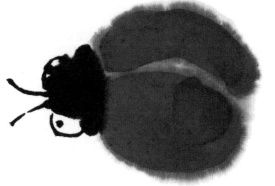
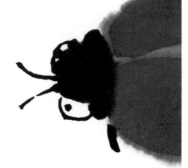
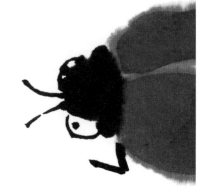

06

把毛筆筆鋒聚攏，用筆尖畫出瓢蟲的兩個觸角。不要把觸角畫得過於粗，那樣就顯得不靈動了。

07

繼續蘸濃墨，畫瓢蟲的前肢，這裏的綫條比觸角的綫條稍微粗點。

08

接着往60°夾角方向畫一筆，這樣一節一節地畫。

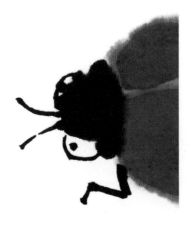
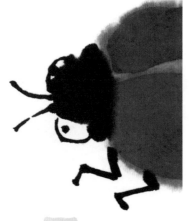
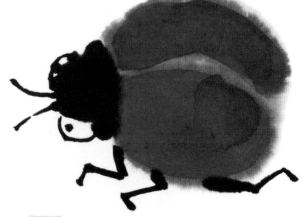

 09

再畫一筆，三筆把瓢蟲的一隻腿腳畫出來。

10

用同樣的方法畫出另外一隻腿腳。

11

用濃墨畫出瓢蟲的後腿腳。需要注意的是，要畫出腿腳的粗細變化，一般來講與身體相連部分的綫條要粗一點。

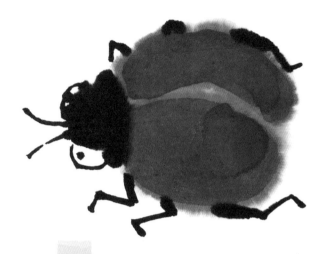

12

大概畫出瓢蟲身體另一側的腿腳。
注意這裏有透視關係。

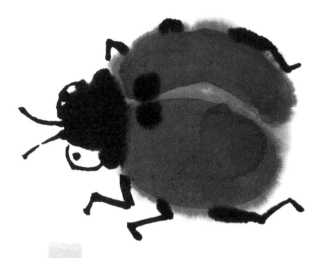

13

七星瓢蟲有七個不規則的黑斑，其中一個
黑斑點由兩鞘翅中間接拼而成，在這裏我
們先畫中間的這個黑斑點。

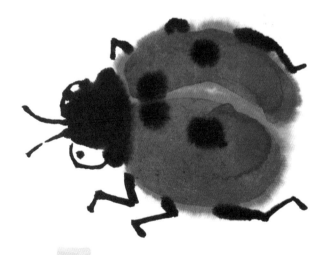

14

在頭和鞘翅之間加一筆濃墨，用濃墨
點畫瓢蟲鞘翅上的另外兩處黑斑點。

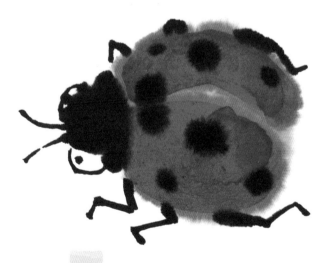

15

畫出剩餘的黑斑點，一隻可愛的瓢蟲就
畫好了。

蜜蜂

蜜蜂是對人類有益的昆蟲，是人類讚美得最多的昆蟲之一。蜜蜂種類繁多，我們以中國蜜蜂為繪畫對象，蜜蜂的頭、胸、腹部結構明顯，頭與胸幾乎同樣寬，複眼為橢圓形。

採用顏料

- 藤黃
- 大紅

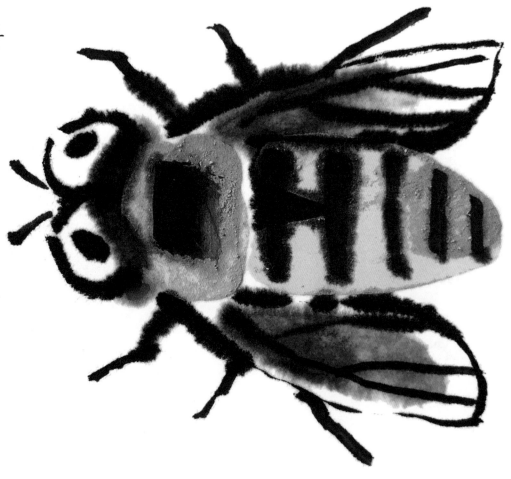

01

蘸藤黃，分兩筆劃
出蜜蜂的胸部。

02

接下來畫腹部，兩筆交叉於尾部。注意
毛筆在收尾時稍微停留一下，讓更多顏
料沉澱在停留的地方，這樣顏色會更加
飽滿，蜜蜂的身體也顯得更加厚實。

03

用筆尖蘸濃墨，中鋒運筆勾
出蜜蜂眼睛外輪廓。

 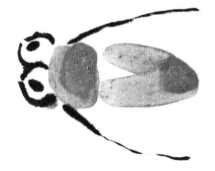 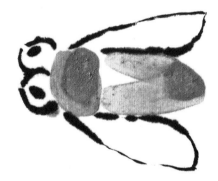

04

用餘墨點上眼珠，然後筆
尖蘸點大紅，試探地定出
紅臉蛋的位置。

05

勾蜜蜂外圍翅膀輪廓。行筆力
度要有變化，使勾出的綫條粗
細有別。

06

用稍微粗的綫條勾出挨着胸
部、腹部的翅膀，這裏也起
到襯托作用，讓蜜蜂的身體
更加明顯。

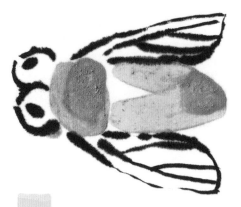

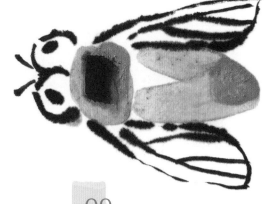

07

蘸濃墨勾畫出翅膀上的脈絡，綫條用得不要太拘謹。

08

畫出觸角，觸角可以畫得比翅膀的綫條流暢些。

09

用濃墨壓出胸部斑紋。

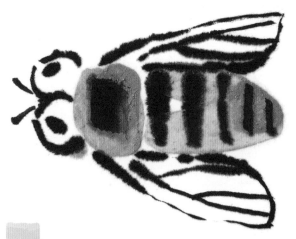

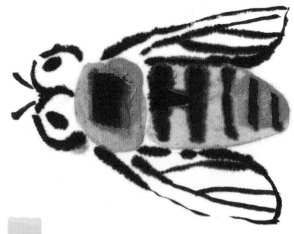

10

用濃墨，五筆劃出腹部斑紋，斑紋不要畫得一樣粗細，要有變化。其中一條應稍微有點弧度，這樣能畫出蜜蜂腹部圓鼓鼓的感覺。

11

繼續用濃墨畫腹部花紋，加了一條橫着的墨綫連接原來的兩條豎斑紋，像個「工」字表示「工蜂」。這一筆增加斑紋的同時也增加了造型的趣味性。

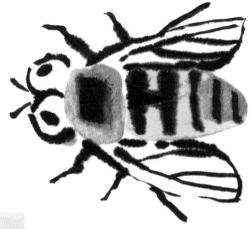

12

勾出蜜蜂的腿腳，注意腿部綫條稍微粗一點，
腳部綫條稍微細一點。

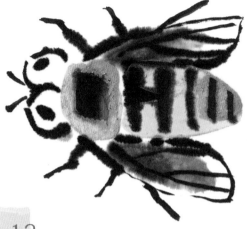

13

蜜蜂的翅膀用淡墨染色。染墨不要染得太慢，
這樣色彩也透氣，翅膀也有透明的感覺。

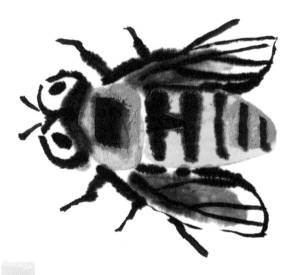

14

連接眼眶和胸部這裏，用重墨加一個灰面，增
加一個層次，讓胸部和頭部連接得更加自然。

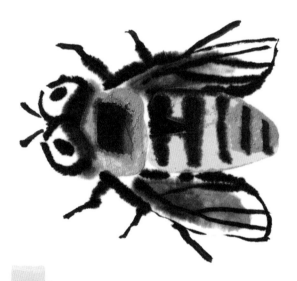

15

用大紅為蜜蜂點上紅臉蛋。這幅蜜蜂圖就畫
好了。

小雞

小雞就是雞的，從雞蛋中孵化。小雞吃飼料及青菜、小蟲、碎米成長。小雞長得非常可愛，茸毛短而稀，短平的尾巴，尖尖的嘴。

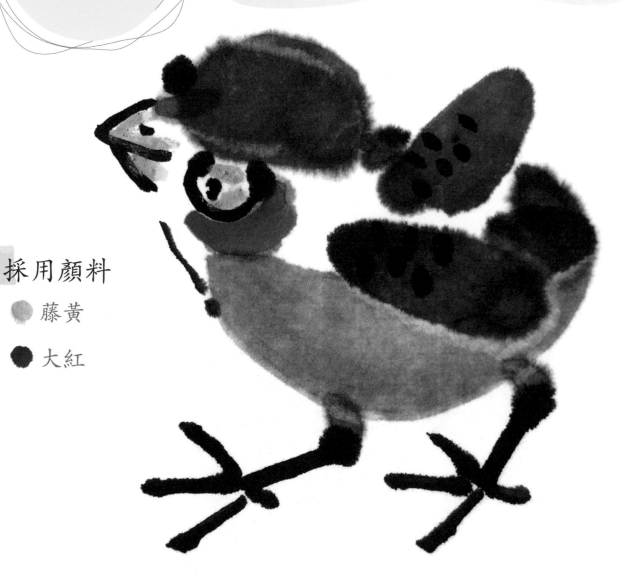

採用顏料

● 藤黃

● 大紅

01

調出重墨，用側鋒畫出小雞頭部。若毛筆上的水分多，就會有往外擴散的效果，才有小雞毛茸茸的質感。

02

用接近「八」字的兩筆劃出小雞的兩個小翅膀。

03

在兩個小翅膀中間，點出小雞的短尾巴。

04

加水調出淡墨，畫出小雞的腹部，近似一個月牙。

05

調出比腹部稍微重一點的墨色，快速畫出小雞的大腿根。

06

用濃墨以中鋒定出小雞嘴巴中間綫的位置，為後邊塑造小雞嘴巴打下基礎。

07

中鋒行筆，勾出嘴巴，點上鼻孔。

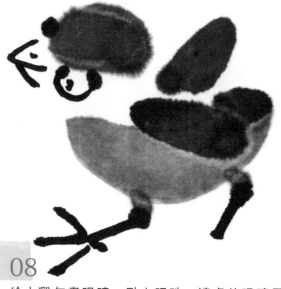

08

給小雞勾畫眼睛，點上眼珠，遠處的眼睛用一個墨點表現。用重墨勾出小雞的前腳和腳趾，再定出後腳的動態。

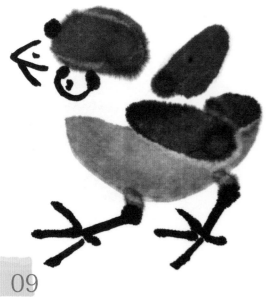

09

用重墨勾出後腳的腳趾，拋去透視關係來講，一般中趾較長，內外兩趾較短，後邊的趾最短。

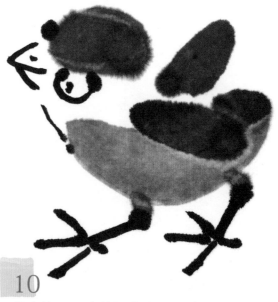

10

用中鋒以細緩筆觸畫出頸部輪廓綫，連接頭部和腹部。

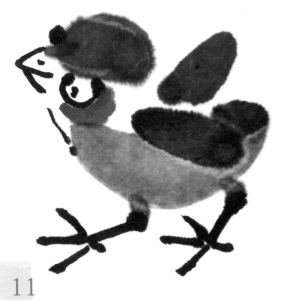

11

蘸足大紅顏料畫上紅臉蛋，點上小雞冠。

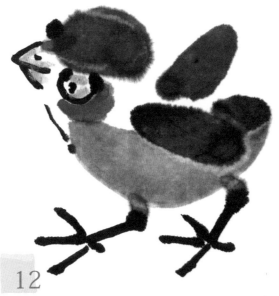

12

為小雞的嘴巴和眼睛塗上藤黃，注意眼睛不要都塗滿，應適當留白。

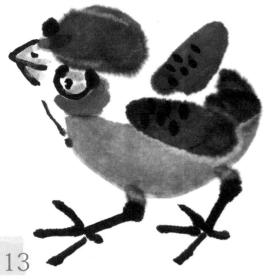

13

為小雞的翅膀用重墨點一些小斑紋，增加細節。

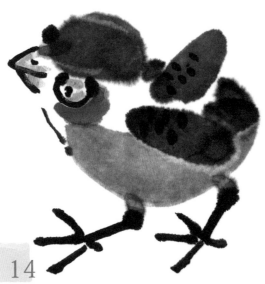

14

最後蘸墨，在頭部和背部之間的空白點染一筆，銜接整個身體，讓小雞的結構更加完整，外形更加飽滿。

刺蝟

刺蝟身體短而肥，毛短而密，爪子很尖，喜歡在夜間生活。刺蝟最明顯的特徵就是身上有刺，能不能畫好刺是繪畫這幅畫的關鍵。

採用顏料

藤黃
花青
大紅
赭石

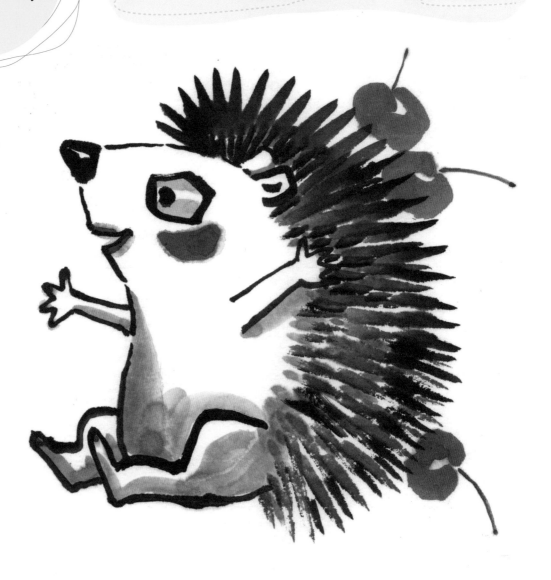

01

畫出刺猬的鼻頭，定出頭部上仰的動態綫。

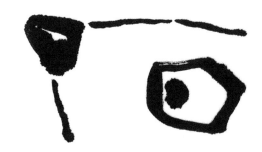

02

畫出刺猬的眼睛，注意眼睛綫條的曲直變化和乾枯變化，還要注意眼珠的位置，眼珠的位置決定眼睛看的方向。

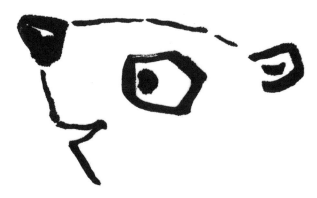

03

畫出刺猬的臉部輪廓和張嘴笑的表情。加入表情也是萌趣水墨畫的一種表現方式。然後畫出耳朵外形，再點一筆劃出內耳。

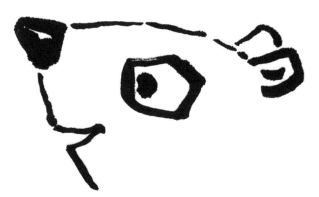

04

畫出刺猬的另外一隻耳朵，要表現出耳朵的前後。一是注意綫條的穿插關係，二是注意綫條的粗細關係。如圖把前邊的綫條畫得粗，後邊的綫條畫得稍微細點。

05

用濃墨畫出刺蝟展開的雙臂和張開的手。

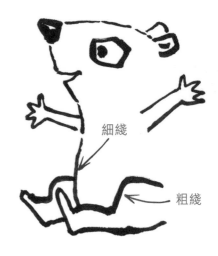

細綫

粗綫

06

往下延伸，畫腹部輪廓，再畫出刺蝟的腿腳。綫條之間穿插關係表現正確就能正確體現出前後關係。

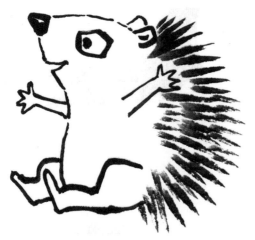

07

畫刺蝟身上的刺時，毛筆由外到內運筆，畫出尖尖的刺，注意第一遍要畫得稀疏點，為後邊繼續畫刺留下空間。

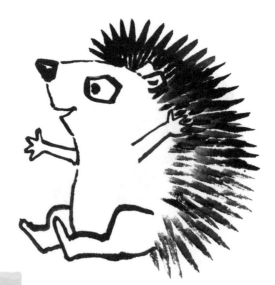

08

接下來畫刺蝟頭部的刺，在上半部分再加畫一些刺，讓刺再密集一些。

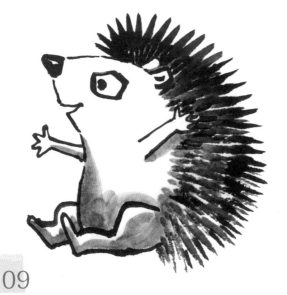

09

把背部和臀部的刺也加密集些，然後用淡墨為手臂、肚子和腿部暈染出一個灰面，這樣立體感就有了。

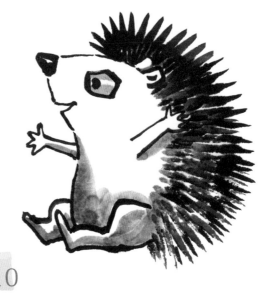

10

給眼睛上色，蘸藤黃順上下眼眶而畫，中間留出眼睛高光的位置。

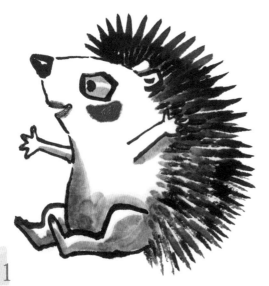

11

用大紅給刺蝟畫臉蛋，給嘴巴上色，給指尖、腳尖點上大紅。

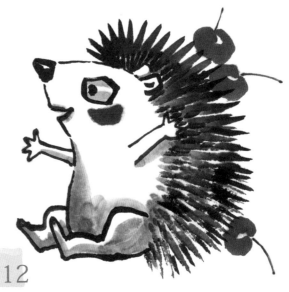

12

在刺蝟背上用大紅畫出三顆紅櫻桃，用藤黃加花青調出綠色來畫櫻桃的柄，這幅可愛的刺蝟就畫好了。

兔子

兔子模樣可愛，非常討人喜歡。兔子最明顯的特徵是長長的耳朵，耳長是耳寬的好幾倍。三瓣嘴和兩顆向外突出的大門牙也都是兔子的特徵。

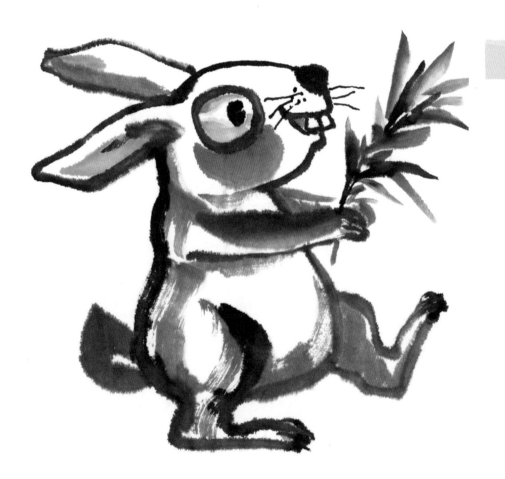

採用顏料

- 藤黃
- 花青
- 大紅
- 赭石

掃瞄看繪畫影片

01

用毛筆勾出兔子的頭部輪廓，畫出兔子大大的門牙。

02

畫出兔子大大的眼睛。

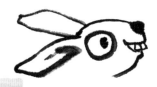

03

點上眼珠，再畫出兔子大大的耳朵，注意耳朵的前後關係。

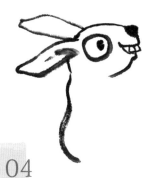

04

勾出兔子的背部輪廓。

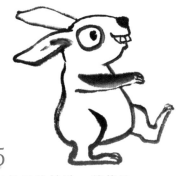

05

勾出兔子的前肢，然後用側鋒染墨色，再勾出兔子的腹部和行走的腿腳。

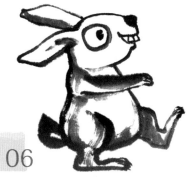

06

用淡墨兩筆劃出兔子的尾巴，尾巴的綫條比其他地方都要粗。用淡墨在兔子的身體、腿腳上染個灰面，增加兔子的立體感。

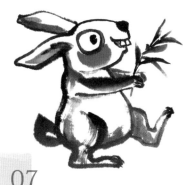

07

用墨先畫出草，再畫出另外一隻手，讓它捧着草走路。用大紅給兔子的臉蛋染色，在嘴角點上紅色，用毛筆餘色給耳朵、手和腳尖上色。

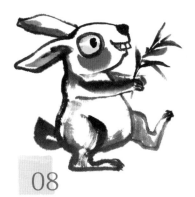

08

用毛筆蘸檸檬黃，筆尖蘸點赭石，給兔子眼睛上色，注意留出眼睛的高光位置。

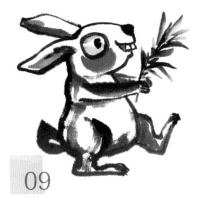

09

用藤黃加花青調出綠色畫枝葉，一幅小兔子拿綠草圖就畫好了。

企鵝

企鵝是古老的游禽，全身羽毛密佈，不怕冷，有翅膀，但不能飛。企鵝絕對是一名游泳健將，因為在水中牠的翅膀就成了一雙強有力的「船槳」。企鵝的腳生於身體最下部，趾間有蹼，走起路來一搖一擺，十分可愛。

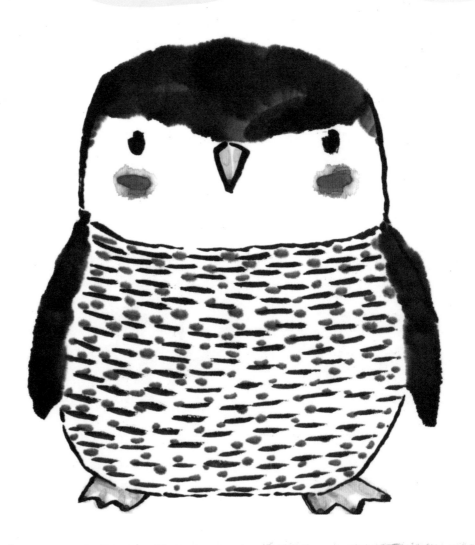

採用顏料

- 藤黃
- 大紅
- 赭石

01

用濃墨以中鋒勾出企鵝的嘴巴。左右兩邊點上眼睛。

02

用重墨以側鋒畫出頭頂。

03

勾出頭部兩側輪廓。

04

用重墨畫企鵝的短小翅膀，筆尖朝下，往上行筆，最後要有一個收筆動作。

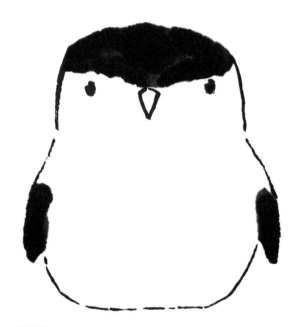

05

用中鋒以細緻筆觸勾出企鵝肥胖的身體外輪廓，近似一個圓。

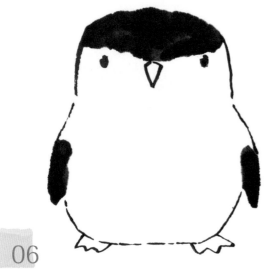

06

畫出身體下邊的腳，注意趾間有蹼。

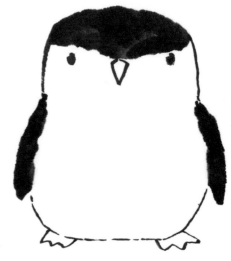

07

沿着翅膀輪廓綫染墨，趁濕銜接到企鵝的頸部，讓翅膀和身體融合得更加緊密。企鵝的翅膀不是用來飛的，而是像船槳一樣，能幫助企鵝在水裏快速劃水前進。

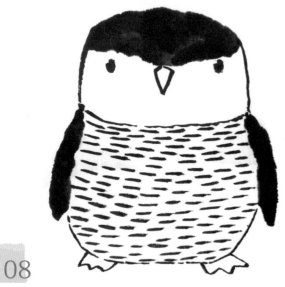

08

用短橫綫一筆一筆劃出身體上的羽毛。

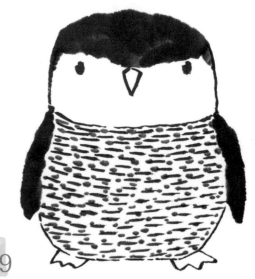

09

往下豐富羽毛，用淡墨點上墨點。這樣做也是為了增加羽毛的表面形式，增加了羽毛的層次，看上去更加密集。

10

用藤黃給企鵝的嘴巴塗色，
注意不要塗滿，要留出高光綫。

11

毛筆蘸藤黃，筆尖再蘸赭石，
給腳蹼上色，同樣不要塗滿，
應適當留白。

12

用同樣的方法給另一個腳蹼
上色。

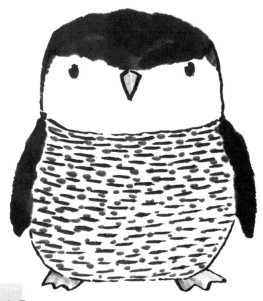

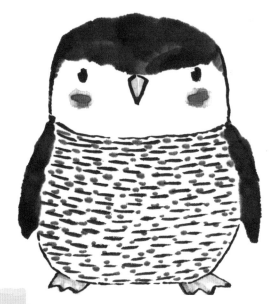

13

看看給嘴巴和腳蹼上色後的整體效果。

14

最後用大紅畫上企鵝的紅臉蛋，超萌的企鵝就
畫好了。

鯉魚

鯉魚的魚體比較長，有兩對鬚，背鰭、臀鰭帶有鋸齒狀硬刺。鯉魚的生長速度相對較快，適應性比較強，能夠耐寒、耐鹼、耐缺氧。在中國大部分水域都有鯉魚存在。

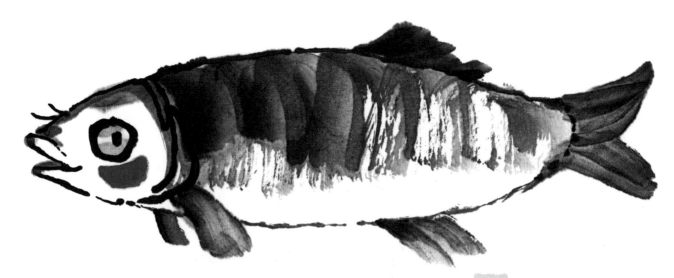

採用顏料

● 藤黃

● 大紅

● 赭石

01

用墨畫出鯉魚張開的嘴巴。

02

用濃墨畫出眼睛輪廓，眼睛的輪廓綫相對嘴巴的輪廓綫要粗，然後點上眼珠。

03

畫出魚的腮。

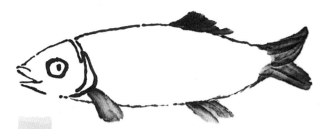

04

勾出鯉魚背部，畫出背鰭和尾鰭。畫尾鰭時，毛筆先蘸淡墨，筆尖上再蘸重墨，這樣以側鋒畫出之後就會有墨色層次。然後勾出魚肚魚腹，用側鋒畫出胸鰭和臀鰭。

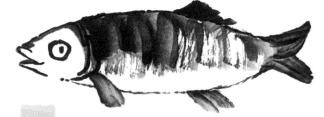

05

毛筆先蘸淡墨，筆尖再蘸濃墨，從魚鰓部開始着墨，一直畫到尾部。這樣墨色就有了乾濕和濃淡的變化，再用餘墨快速從鰓部到尾部掃一遍，使墨色變化更統一。鰓部也用淡墨染色。

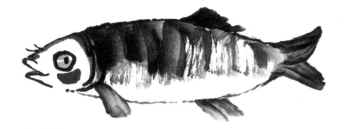

06

畫出鯉魚的鬍鬚。用藤黃給鯉魚的眼睛上色，留出高光的位置。給鯉魚加一個紅臉蛋，嘴巴尖也點上大紅。

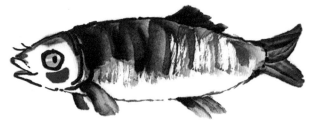

07

把另外一個胸鰭畫出來，注意畫的時候應比前邊的胸鰭小，這樣前後關係就明顯了。

猴子

靈長類中很多動物我們都稱之為猴。猴子是動物界最高等的類群,大腦發達,是最能模仿人類動作的一種動物。猴也是中國十二生肖之一。

採用顏料

- 藤黃
- 大紅
- 赭石

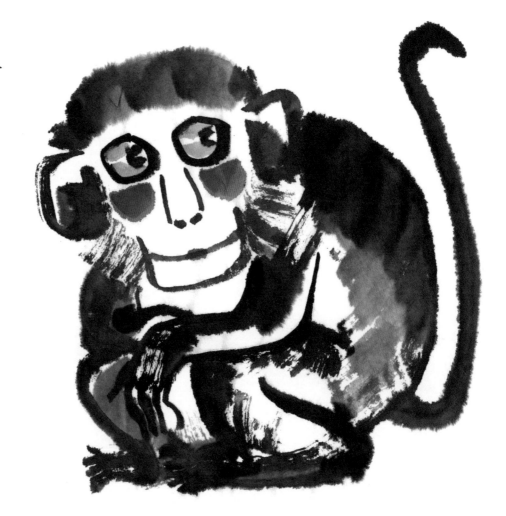

掃瞄看繪畫影片

01

用中鋒勾畫眼睛。畫眼珠的時候也要留出眼睛高光的位置。

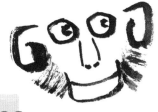

02

畫出鼻子和U形下巴，用一個弧綫畫出嘴巴。畫出耳朵後，用側鋒、散鋒畫出兩側頰毛。

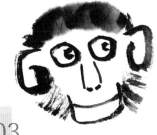

03

毛筆先蘸淡墨，筆尖再蘸濃墨，給頭頂著墨。這裏的著墨也是在塑形，應順着頭頂結構着墨。

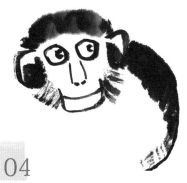

04

給耳朵暈染一個墨色，用重墨以中鋒勾出背部輪廓綫，再趁濕染重墨。

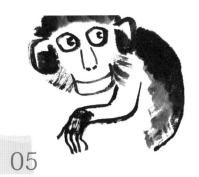

05

用淡墨銜接剛才背部的重墨，畫出前邊的臂和手。

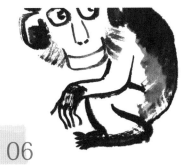

06

勾出腿腳結構，趁濕給腳掌染墨，增加腳的厚度。

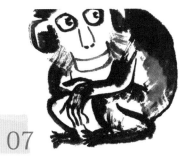

07

勾畫出另外一隻手臂和腿腳。

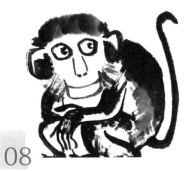

08

毛筆蘸足墨，自上而下一筆劃出猴子的尾巴，注意在畫時最好不要斷筆。

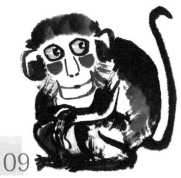

09

用大紅以側鋒畫紅臉蛋，嘴巴點上大紅。毛筆蘸藤黃，筆尖再蘸赭石，給眼睛上色。

青蛙

青蛙，兩棲類的動物，成體基本無尾。青蛙善於游泳，頸部不明顯，爪不能靈活轉動，但四肢肌肉發達，跳躍能力好。

採用顏料

- 藤黃
- 花青
- 大紅
- 赭石

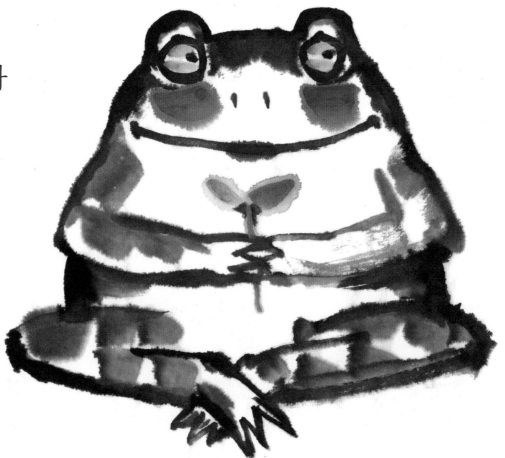

掃瞄看繪畫影片

01

用重墨以中鋒勾畫出青蛙的眼睛和頭部輪廓，再一筆劃出大大的嘴巴，注意嘴角綫條兩端有停頓。

02

點上青蛙的鼻孔。蘸重墨，趁濕以側鋒順着頭部輪廓染墨。

03

蘸大紅以側鋒畫出青蛙的紅臉蛋，給嘴巴點上大紅。

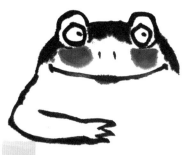

04

用重墨勾出青蛙的手臂和手。

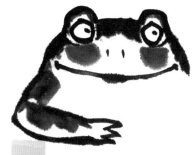

05

趁濕用淡墨暈染青蛙手臂上的斑紋。

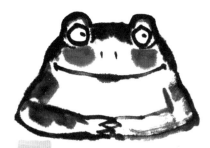

06

用餘墨畫出青蛙的另外一隻手臂，順勢乾擦出身上的斑紋。

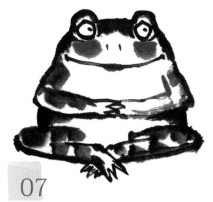

07

用中鋒勾出青蛙的腿腳，趁濕銜接，一筆一筆用淡墨畫出青蛙腿部斑紋。記得腳色之間應有間隔。

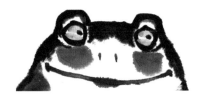

08

毛筆蘸藤黃，筆尖再蘸赭石，給青蛙眼睛上色。應注意最好保留出青蛙眼睛高光的位置，如果不小心把眼睛塗滿色，那也可以等顏色快乾的時候點上白色顏料。

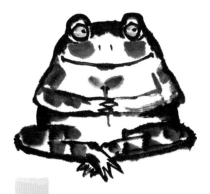

09

用藤黃加花青調出綠色，畫青蛙手上的秧苗。

牛

牛體質強壯，腳上有四趾，適合奔跑。牛吃草，為了使食物能够得到更好的消化和吸收，有「反芻」的習性。牛身上最有特色的部位是牛角。牛也是中國十二生肖之一。

採用顏料

- 藤黃
- 大紅
- 赭石

掃瞄看繪畫影片

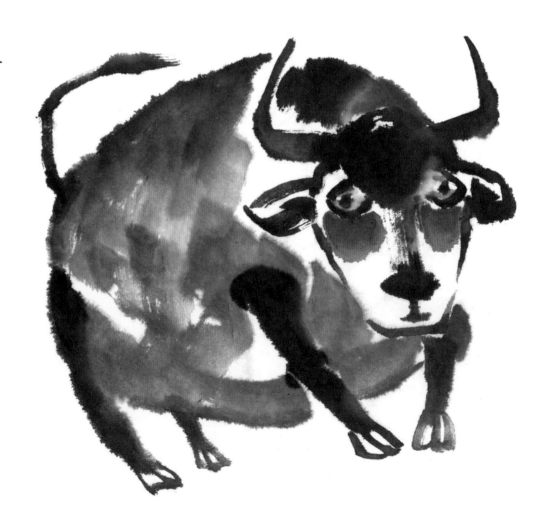

01

先畫出牛角、眼睛、鼻子和額頭。額頭可歸納成一個圓形。應用枯筆劃鼻梁，再蘸墨畫鼻頭。

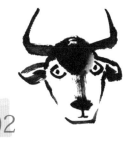

02

畫出耳朵和臉部外輪廓，然後畫出小嘴，再把牛的下巴畫出來。

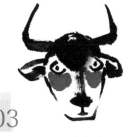

03

蘸足大紅顏料畫出紅臉蛋，給嘴巴點上大紅。

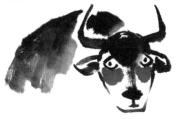

04

先用中鋒勾出背部輪廓綫，然後趁濕快速用側鋒給背部著墨，注意背部墨色應由重色到淡色過渡。

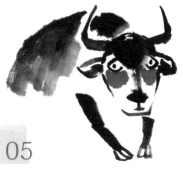

05

用側鋒畫出牛的前腿腳，中鋒勾出牛蹄。

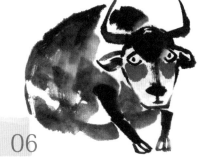

06

用淡墨沿着臀部往下染墨色到腹部，再用側鋒掃出頸部和腹部，讓牛的身體形成一個墨團。

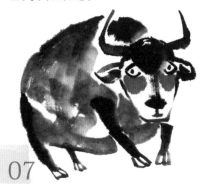

07

用重墨畫出後腿腳，以中鋒勾出牛蹄，再給腹部修形，讓腹部外形更加規整。

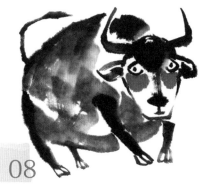

08

用中鋒自下而上畫出牛尾巴，畫到尾巴頂部時停頓，然後提筆快速畫出牛尾巴尖。

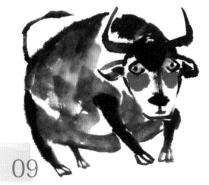

09

毛筆先蘸藤黃，筆尖再蘸赭石給牛眼睛上色，這幅憨厚的牛就畫好了。

獅子

獅子是一種生存在非洲與亞洲的大型貓科動物，是現存平均體重最大的貓科動物，也是世界上唯一一種雌雄兩態的貓科動物，有「草原之王」的稱號。獅子體形大，軀體均勻，四肢中長；頭大而圓，嘴部較短，爪鋒利、可伸縮，尾較發達。

採用顏料

- 藤黃
- 大紅
- 赭石

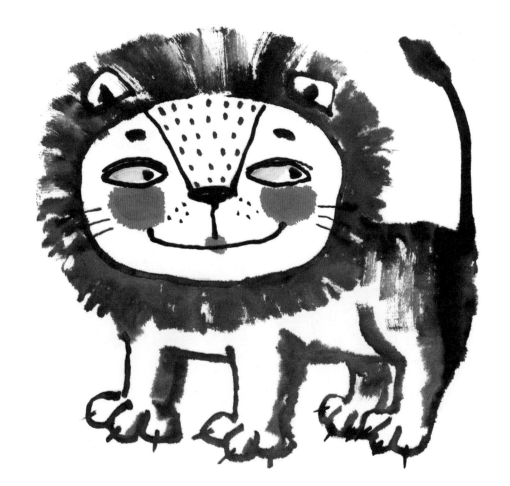

掃瞄看繪畫影片

01

用中鋒勾出獅子頭部外形，畫出眼睛、耳朵、鼻子、鼻梁，鼻梁上再用墨點點出肌理。

02

用側鋒掃出獅子頭部周圍的鬃毛。

03

畫出獅子微笑的嘴巴。

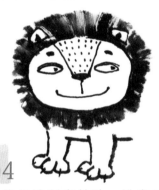

04

中鋒行筆劃出前肢，挑出爪尖。

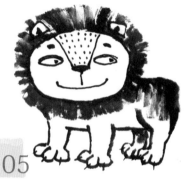

05

勾出後腿腳，挑出爪尖，勾出背部輪廓綫，再用側鋒給獅子背部和腿部染墨色。

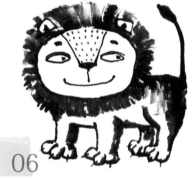

06

繼續給四肢加畫一個灰面。用中鋒往上畫尾巴，到尾巴尖處停留片刻，然後提筆劃出尾巴尖。

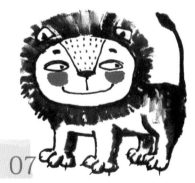

07

毛筆蘸足大紅顏料畫出獅子的紅臉蛋。

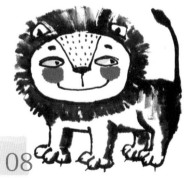

08

毛筆先蘸藤黃，筆尖再蘸赭石，給眼睛上色，注意留出眼睛高光位置。

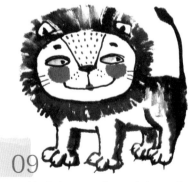

09

最後給獅子用大紅點上紅嘴唇，這幅可愛的獅子就畫好了。

 貓

貓是人類喜歡的動物之一，是全世界家庭中較為常見的寵物。貓通常頭圓、面部短，夜行性，行動敏捷，會捉老鼠。

採用顏料

- 藤黃
- 大紅
- 赭石

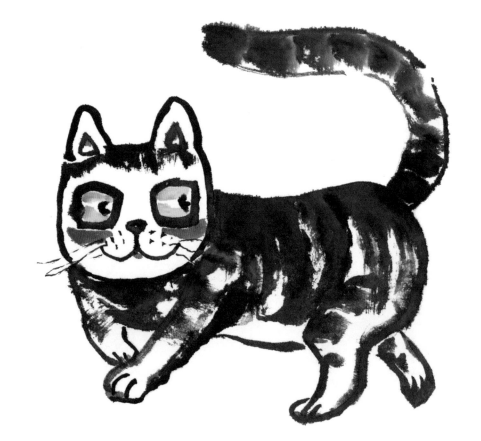

掃瞄看繪畫影片

01

用濃墨以中鋒勾畫出貓的眼睛、鼻子、耳朵、頭部外形，嘴巴用稍微細的綫條畫出。

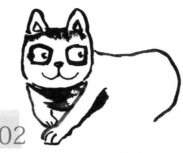

02

勾出貓背部和臀部輪廓，再勾出腿腳。趁墨未乾透給頸部染墨，用重墨畫出前手臂暗面。

03

調出和背部、臀部輪廓墨色相近的墨，順着貓的身體結構着墨。

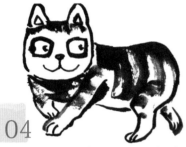

04

勾出腹部外輪廓綫，再勾出後肢。

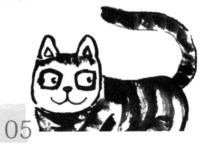

05

勾出尾巴外輪廓，用側鋒一筆一筆劃出尾巴斑紋，然後用餘墨以細綫勾出尾巴輪廓，給尾巴塑形。

06

用重墨點出鬍鬚根，順勢拖出兩側鬍鬚。

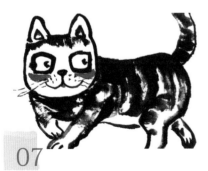

07

筆尖蘸大紅畫出紅臉蛋、內耳框，給嘴巴點上紅。

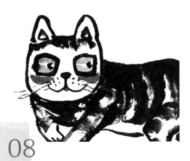

08

毛筆蘸藤黃，筆尖蘸赭石，上邊一筆，下邊一筆，給貓的眼睛上色，注意中間留出高光的位置。

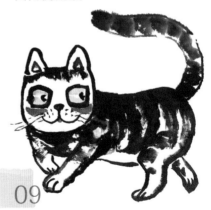

09

給貓的腳趾也點上大紅，這幅行走的貓就畫好了。

北極熊

北極熊是世界上最大的陸地食肉動物，喜歡吃魚和睡覺。北極熊耳小、頸長、足寬，毛是無色透明的中空小管子，外觀通常為白色。

採用顏料

- 藤黃
- 大紅
- 赭石

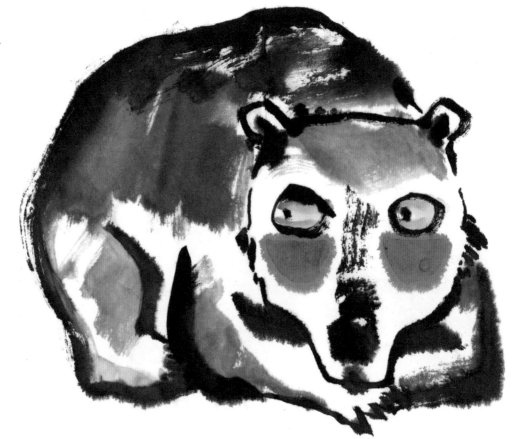

掃瞄看繪畫影片

01

用側鋒勾出熊頭部輪廓和耳朵，畫出鼻頭，再以側鋒乾擦出鼻梁。

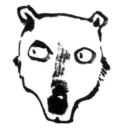

02

勾出臉部輪廓，注意綫條的粗細、曲折變化。畫出兩側的毛髮，再畫出眼睛，點上眼珠。

03

用側鋒掃出背部灰面，用筆可豪放點，增加一個肌理。

04

蘸足墨，以側鋒快速勾出熊的背部和臀部輪廓，行筆快會有飛白效果。

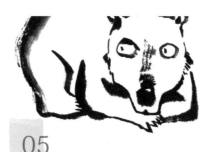

05

勾出熊的四肢，注意用筆要有變化，綫條粗的地方用側鋒，細的地方用中鋒。

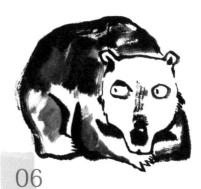

06

蘸足淡墨給四肢染墨色，增加熊的立體感，讓熊看上去更加敦實。

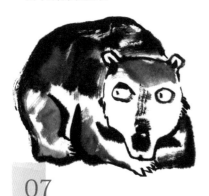

07

在頭部染一個灰面，墨色應整體統一，使頭部不是孤立的存在。

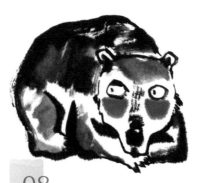

08

毛筆蘸足大紅給熊畫出大大的紅臉蛋。內耳、嘴巴和趾尖也點上大紅。

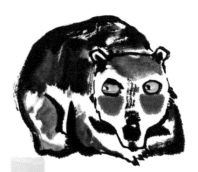

09

毛筆先蘸藤黃，筆尖再蘸赭石，給眼睛上色，一隻乖順的北極熊就畫好了。

雞尾鸚鵡

雞尾鸚鵡，也稱玄鳳鸚鵡，是世界上最常見的中型鸚鵡之一。手養幼鳥十分活潑，喜愛親近主人。雞尾鸚鵡的明顯特徵是豎立在腦袋上的頂冠。

採用顏料

- 藤黃
- 花青
- 大紅
- 赭石

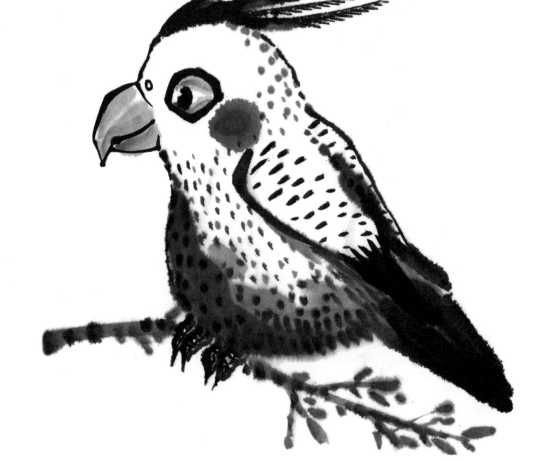

掃瞄看繪畫影片

01

畫出眼睛，點出眼珠，勾出鸚鵡嘴巴。

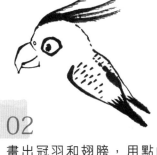

02

畫出冠羽和翅膀，用點的形式表現翅膀上的細羽毛。

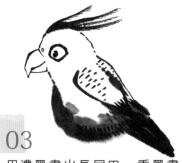

03

用濃墨畫出長尾巴，重墨畫腹部，趁濕用淡墨給尾部和腹部銜接墨色。

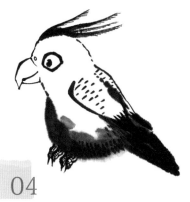

04

用濃墨以中鋒畫出鸚鵡的爪子。

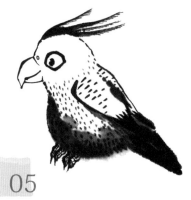

05

用小細點來表現鸚鵡身上的羽毛。

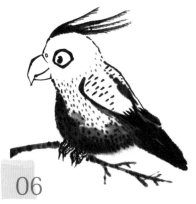

06

用淡墨畫枝幹，重墨點出樹枝斑紋。

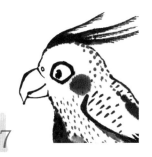

07

毛筆蘸足大紅顏料點畫出紅臉蛋。暈染的時候筆應有停頓，停頓的地方顏色較重，外暈的部分顏色較淺。

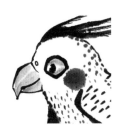

08

毛筆蘸藤黃，筆尖再蘸赭石，順着嘴巴結構上色，應留出嘴巴上高光的位置。

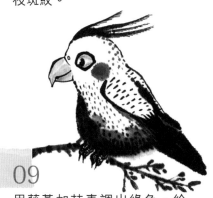

09

用藤黃加花青調出綠色，給樹枝點上綠葉，這幅畫就畫好了。

老鼠

老鼠是一種嚙齒動物，也是現存最原始的哺乳動物之一。老鼠體形較小，種類繁多，共同特徵是無犬齒，毛髮多為鼠灰色，嘴尖，眼小，尾裸。老鼠也是中國十二生肖之一。

採用顏料

- 藤黃
- 大紅
- 赭石

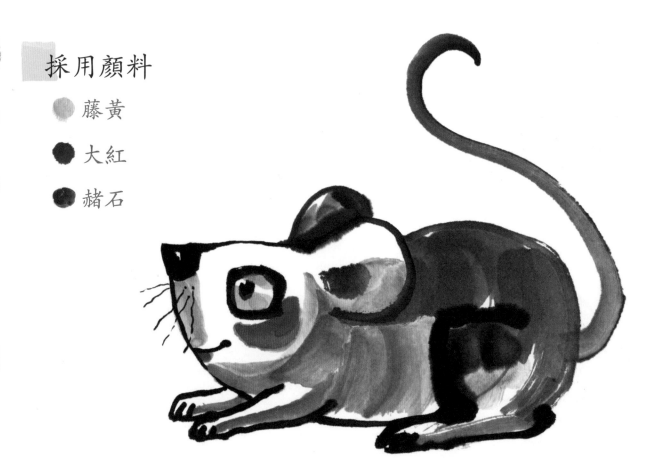

01

畫出鼻頭，勾出頭部輪廓。

02

用中鋒勾出眼睛，點上眼珠，注意眼睛的綫條應比頭部的輪廓綫粗。

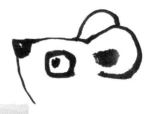

03

畫出老鼠的耳朵，注意耳朵的前後關係，近大遠小。用側鋒畫出內耳。

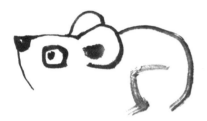

04

用淡墨畫出老鼠的背部和臀部輪廓，用餘墨畫出老鼠後腿部輪廓。

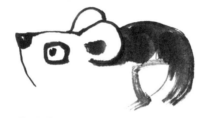

05

調出和輪廓綫接近的墨色畫背部，讓墨色銜接得更加自然。

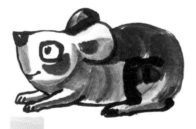

06

畫出嘴巴，綫條往腹部方向延伸一些，再用重墨勾老鼠的腿腳，區別身上的淡墨。

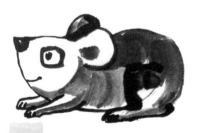

07

畫出前肢和腹部輪廓綫，調出淡墨，給老鼠的腹部和腿腳染墨。

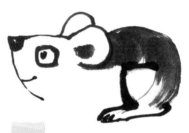

08

蘸足大紅畫老鼠的紅臉蛋，給嘴巴點上大紅，再用淡墨以側鋒在嘴巴附近畫出灰面，增加立體感。

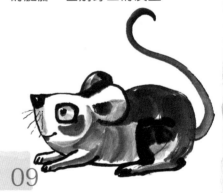

09

勾畫尾巴的時候，注意尾巴的曲綫變化，不要把尾巴畫得太直。最後給眼睛上色，畫上鬍鬚，這幅畫就完成了。

鵜鶘

鵜鶘是鵜鶘屬八種水禽的統稱。鵜鶘全身長有密而短的羽毛，羽毛為白色、桃紅色或淺灰褐色；嘴長，下嘴殼與皮膚相連接形成大皮囊，皮囊可以自由伸縮。

採用顏料

- 藤黃
- 大紅
- 赭石

01

用濃墨以中鋒勾出眼睛，細綫畫頭頂。

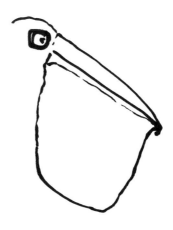

02

畫出鵜鶘寬大直長的嘴巴和嘴下大大的喉囊，
注意嘴巴尖這裏有個倒鈎。

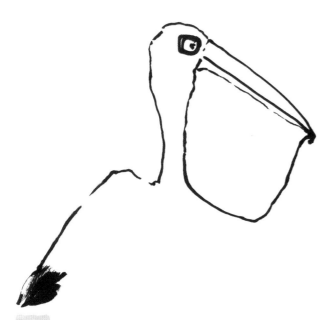

03

用中鋒勾出頸部和背部外輪廓綫，側鋒蘸重墨
畫尾巴，適當飛白。

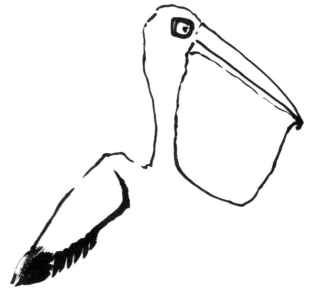

04

勾出翅膀，用側鋒一筆一筆擺出翅膀邊緣上的
羽毛。

05

用中鋒蘸濃墨以中粗短綫點出翅膀上的羽毛，用細的點來點頸部的小羽毛。我們用不同方向的點來表現羽毛，形成不同的肌理，產生不同的視覺效果。

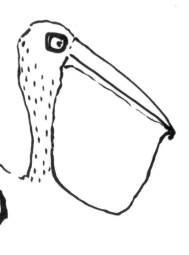

06

用側鋒蘸淡墨，毛筆保留一定的水分，一筆一筆劃腹部羽毛。注意用筆要有大小變化，順勢勾出胸部輪廓綫。

07

毛筆蘸淡墨，一筆一筆往上畫，注意應有一定的排列次序，畫出腹部羽毛。接着用淡墨點出頸部羽毛，增加羽毛的層次。

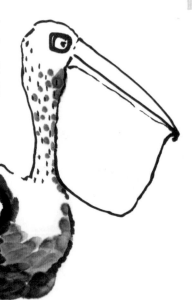

08

毛筆蘸淡墨，順着喉囊暈染墨色。注意墨色的變化，嘴尖這裏的墨色稍微重點，從而形成一個厚度，讓喉囊更有立體感，而不是一個薄片。

這裏有一些厚度

09

用淡墨以點的形式點出翅膀上和胸部的羽毛，讓羽毛看上去更加密集。

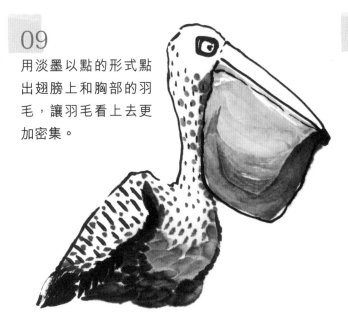

10

用濃墨勾出鵜鶘短而扁平的腳，畫出腳蹼。

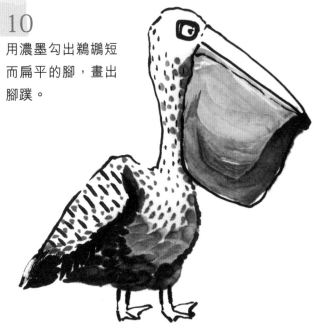

11

毛筆先蘸藤黃，筆尖再蘸赭石，給嘴巴、眼睛、腳和腳蹼上色。

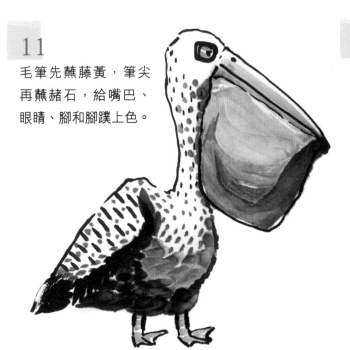

12

毛筆蘸大紅畫出鵜鶘的紅臉蛋，注意紅臉蛋應畫小點，與大大的喉囊形成大小和色彩上的強烈反差。

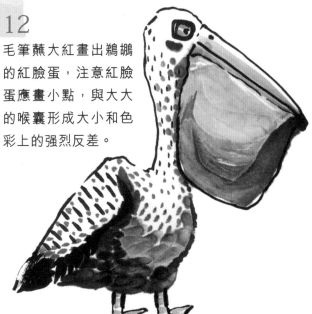

公雞

公雞是家禽，品種很多，翅膀短，不能高飛，有大紅雞冠和長長的尾羽。雞是中國十二生肖之一。

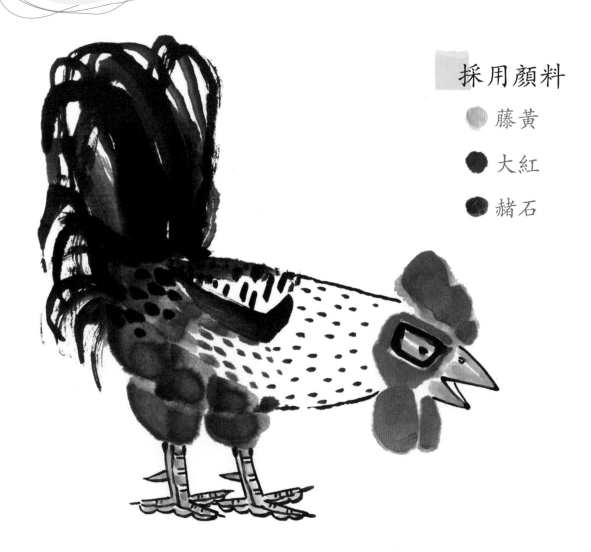

採用顏料

- 藤黃
- 大紅
- 赭石

結構綫

01

用重墨勾出公雞的嘴巴，注意這裏有一條結構綫，從而使嘴巴產生厚度，而不是薄片，然後用綫畫出鼻孔。

02

繼續用重墨畫出眼睛，應畫得方一點，綫條明顯比嘴巴的要粗，再點上眼珠。

03

毛筆蘸足大紅畫出公雞的雞冠。

04

沿着眼睛外輪廓塗上大紅。

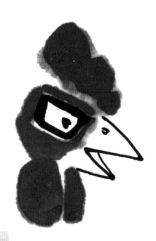

05

用大紅顏料畫肉垂，注意兩個肉垂之間應稍微隔開一點。

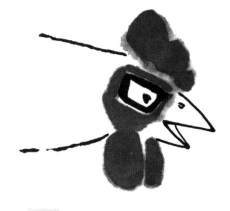

06

勾出脖子外輪廓。

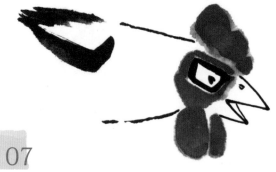

07

用濃墨以側鋒畫出公雞的翅膀。

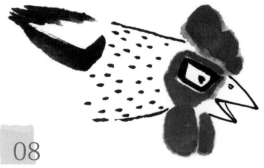

08

在頸部點出墨點，表現公雞頸部的羽毛。

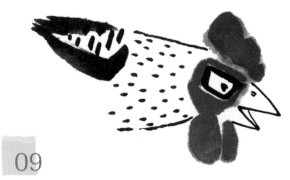

09

用短豎綫表現公雞翅膀上的羽毛。

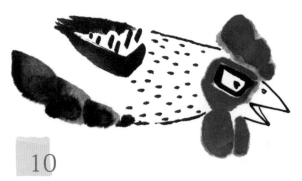

10

用淡墨以側鋒畫出公雞的腹部，然後用重墨在原來的淡墨上加一筆，增加墨色變化，水暈開的感覺也像公雞的細羽。

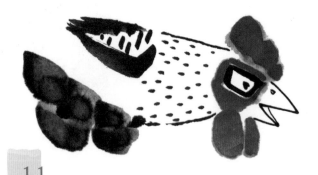

11

用重墨定出公雞的大腿，注意近處的大腿應畫大一點，遠處的稍微小一點。

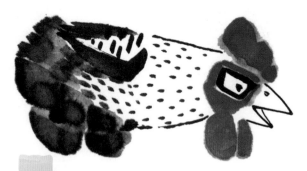

12

趁濕往上用淡墨畫公雞背部的羽毛和尾部羽毛，這樣連接會更好。

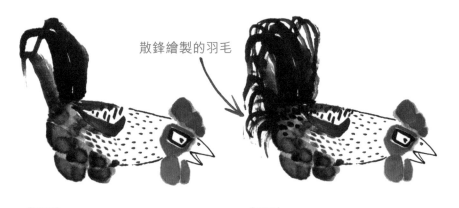
散鋒繪製的羽毛

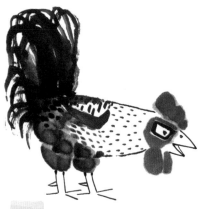

13
先用淡墨畫公雞靠後的尾羽，再蘸濃墨畫公雞前邊的尾羽。

14
繼續蘸足重墨，深入刻畫尾羽。筆法可靈活一些，讓毛筆抖動着畫，正好利用過程中出現的散鋒畫公雞尾羽，這樣畫出來的尾羽變化就很豐富。

15
用中鋒畫綫，定出腳和爪的位置。

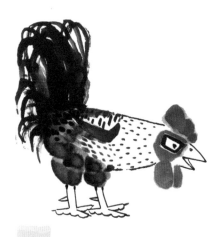

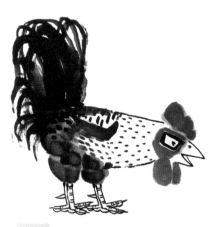

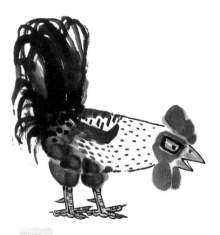

16
以曲綫畫腳趾，挑出爪尖。

17
畫出腳和腳趾的紋理，讓腳部的細節更完整。

18
接下來用毛筆蘸藤黃，筆尖蘸赭石給公雞的眼睛和嘴巴上色，再給腳和腳趾上色。

母雞

母雞是一種家禽，頭小，眼橢圓，嘴尖且硬，毛密又長。母雞產蛋、孵蛋，如果自己的小雞受到攻擊，它們會把小雞護在翅膀底下，保護小雞是母雞的天性。

採用顏料

- 藤黃
- 大紅
- 赭石

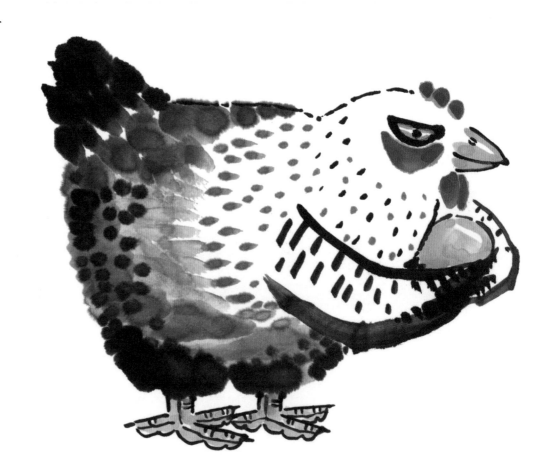

01

用濃墨以中鋒勾出母雞的嘴巴，
兩筆劃出鼻孔。

02

畫出月牙形的眼睛，點上眼珠。

03

毛筆蘸大紅，先畫出紅臉蛋，
再以側鋒兩筆劃出肉垂，點
上雞冠。

04

用中鋒勾出頭部和頸部外輪
廓。

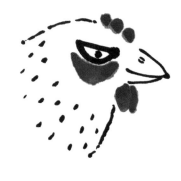

05

用小墨點點出頸部羽毛。

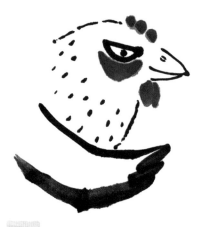

06

用側鋒畫出翅膀，這裏是擬
人的畫法，也可以把翅膀當
作母雞的手。

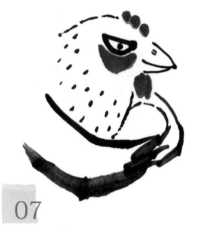
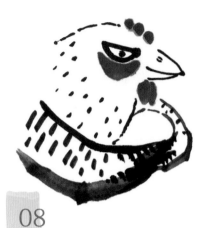
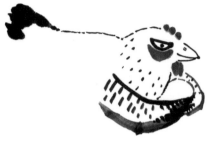

07

勾出另外的翅膀，讓它懷裏
抱着一個雞蛋。

08

用墨點出翅膀上的羽毛，相
對頸部羽毛這裏要粗長一點。

09

勾出背部、尾部輪廓綫，用
側鋒蘸重墨畫出尾巴羽毛。

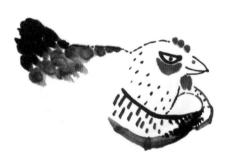
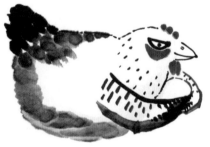
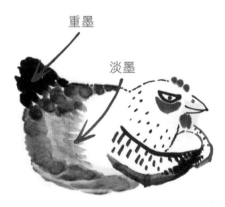

重墨

淡墨

10

用淡墨一筆一筆接着往下畫
尾部和背部羽毛，讓尾巴和
背部羽毛過渡得自然點。

11

繼續用淡墨以側鋒沿着尾部、
腹部一筆一筆往下擺筆劃羽
毛。

12

用淡墨繼續往裏擺，筆觸相
較之前的要小，畫出羽毛的
變化。

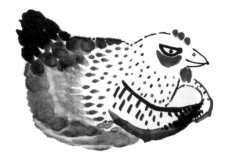

13

用淡墨點出背部羽毛。這一步是這幅圖的關鍵，我們會發現一個規律，從頸部羽毛到尾部羽毛是一個筆觸逐漸變大的過程。

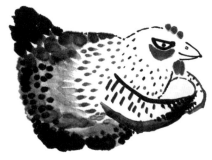

14

用濃墨點畫大腿根和尾部羽毛，與之前的淡墨形成對比，墨色變得更加豐富。

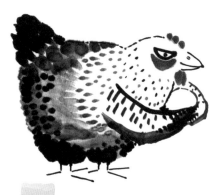

15

用中鋒勾綫，定出母雞的腿腳位置。

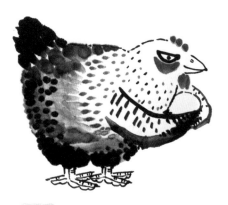

16

畫出母雞腿腳的細節。

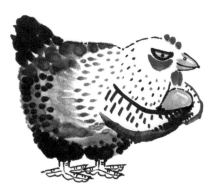

17

毛筆先蘸藤黃，筆尖再蘸點赭石，給母雞的眼睛、嘴巴和雞蛋上色。

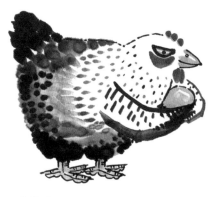

18

用同樣的方法給母雞的腿腳上色，這幅母雞抱金蛋圖就畫好了。

貓頭鷹

貓頭鷹的大部分品種為夜行性肉食動物，面形似貓，因而得名。貓頭鷹頭大而寬，嘴短，側扁而強壯，前端鈎曲。貓頭鷹的視覺敏銳，在漆黑夜晚的視力比人高出一百倍以上。

採用顏料

- 藤黃
- 大紅
- 赭石

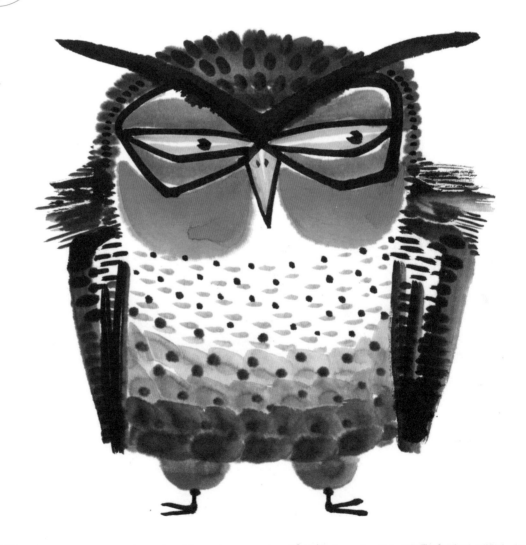

01

用濃墨以中鋒畫出眼眶，形狀像一個倒着的「8」字。

02

定出上眼眶的位置，畫出尖尖的嘴巴。

03

畫出下眼眶，把貓頭鷹的眼睛畫得棱角分明一點，顯得威武。

04

點上眼珠。

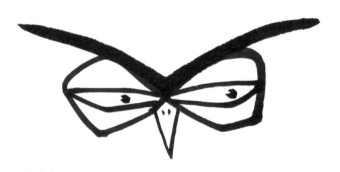

05

畫出位於頭頂的兩根長長的耳羽，形狀像字母「V」。

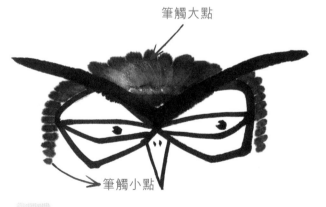

筆觸大點

筆觸小點

06

繞着頭部點出頭部羽毛。注意頭頂的羽毛筆觸大，越往臉部走羽毛的筆觸越小。

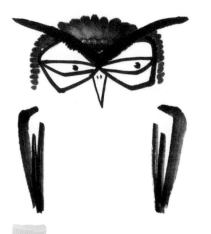

07

用重墨畫出身子兩側的翅膀。

08

用濃墨點出翅膀上的羽毛。

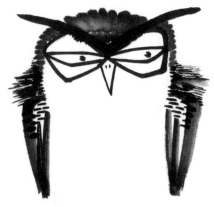

09

用側鋒往外擦出長長的臉部羽毛。

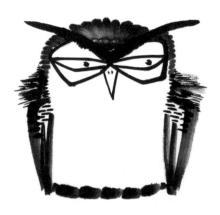

10

用重墨一筆一筆連着畫出腹部底部輪廓綫。

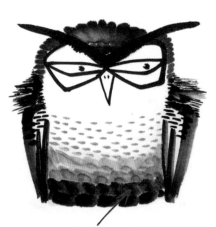

大筆觸，可以通過側縫或把筆往下按

11

用淡墨一筆一筆往上排列畫出腹部羽毛，注意越往上筆觸越小、越稀疏。

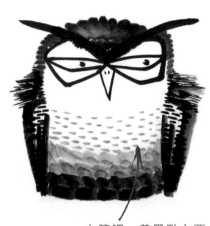

小筆觸，着墨點主要在筆尖部分

12

用濃墨以近似橫短綫的筆觸畫出兩側翅膀的羽毛，這也是為了增加墨色層次。

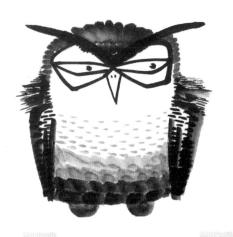

13

調出比腹部顏色稍微淺的墨畫出腿部。

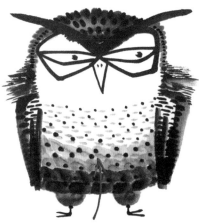

筆觸之間要有大小變化

14

畫出腳，然後用濃墨點頭部和腹部羽毛，增加羽毛層次和密度。點的時候注意墨點的大小變化，也是為了讓羽毛形成一個整體。

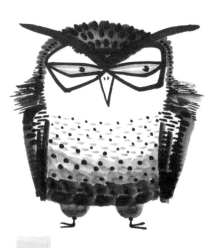

15

毛筆蘸藤黃，筆尖蘸赭石，給貓頭鷹的眼睛上色，注意保留眼睛的高光位置。

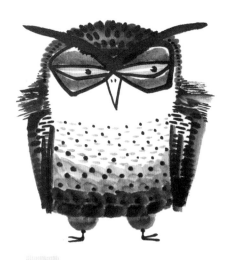

16

給眼眶上淡墨。

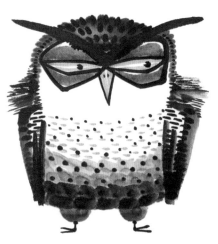

17

用給眼睛上色相同的方法給嘴巴上色。

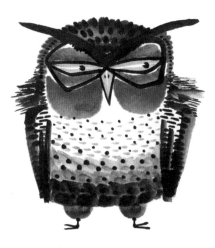

18

毛筆蘸足大紅，給貓頭鷹畫個大大的紅臉蛋，這幅萌趣貓頭鷹就畫好了。

大熊貓

大熊貓已在地球上生存了至少800萬年,被譽為「活化石」和「中國國寶」,是中國特有動物。大熊貓體形肥碩圓滾似熊,頭圓尾短,頭部和身體毛色黑白分明。

採用顏料

- 藤黃
- 花青
- 大紅
- 赭石

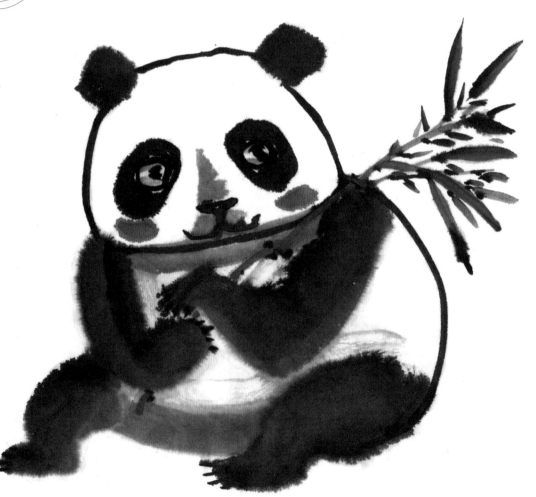

01

畫出熊貓的臉部輪廓和背部輪廓，記得斷開綫，留出耳朵的位置。

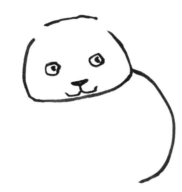

02

畫出眼睛、鼻子和嘴巴。

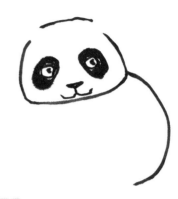

03

在眼睛周圍染墨，可以適當留白。

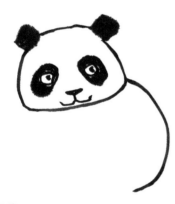

04

用重墨畫出熊貓的兩個耳朵。

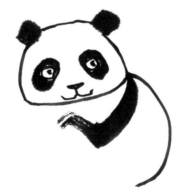

05

繼續用重墨畫熊貓手臂。

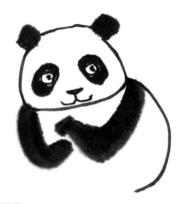

06

蘸足淡墨，使毛筆增加含水量，在手臂位置加畫一次，順帶把手交代一下，再用同樣的手法畫出另外一隻手臂。

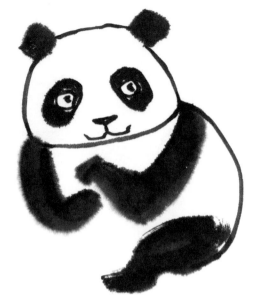

07

用側鋒畫出前邊的一隻腿腳。

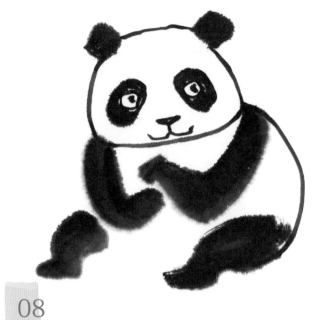

08

畫出另外一隻腿腳。

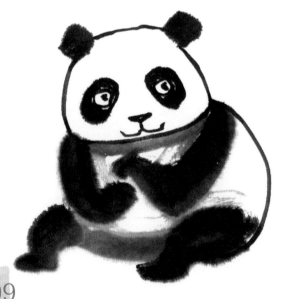

09

用淡墨給熊貓的下巴加一個灰面，腹部加一個
灰面連接身體。

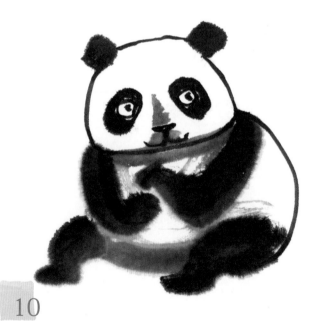

10

鼻子和嘴巴用淡墨染色，加一個灰面。

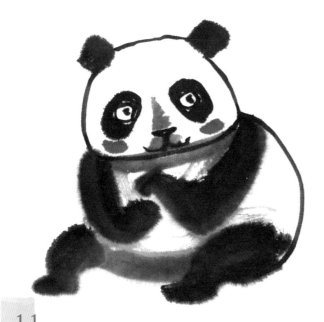

11

用大紅顏料畫紅臉蛋。

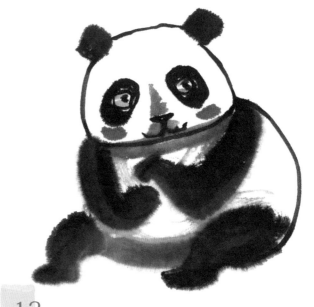

12

毛筆先蘸藤黃，筆尖再蘸點赭石，給眼睛上色。

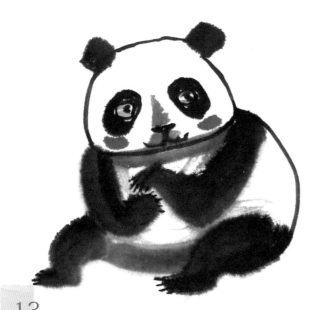

13

用焦墨挑出手指尖和腳趾尖，這樣墨色變化更加豐富，熊貓也更有細節。

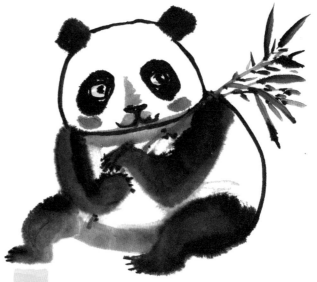

14

用藤黃加花青調出綠色畫竹子，這幅熊貓抱竹圖就畫完了。

小獵犬

小獵犬又稱「米格魯獵兔犬」，聰明，反應機敏，討人喜愛。小獵犬屬中小型犬，帶有大而垂的耳朵，除了生病、心情不佳外，尾巴常呈豎起狀態。

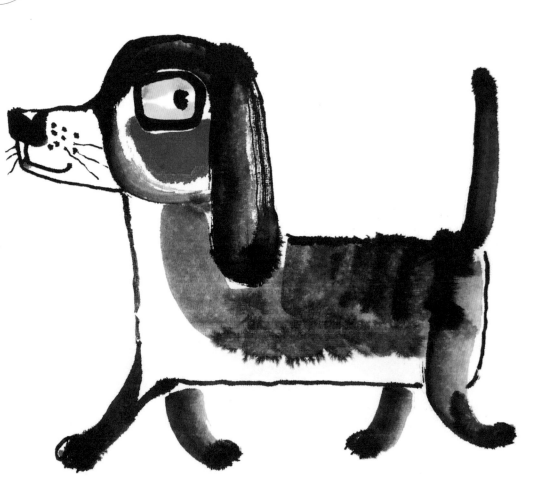

採用顏料

⬤ 藤黃

⬤ 大紅

⬤ 赭石

01

用濃墨以中鋒畫出小狗大大的眼睛，點上眼珠。

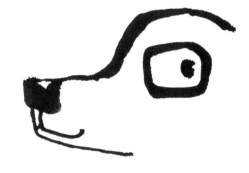

02

勾畫出頭頂外輪廓，畫出鼻子和嘴巴，注意頭頂部綫條粗，下巴綫條細。

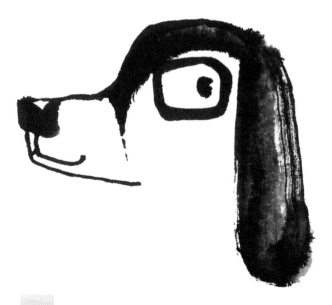

03

蘸焦墨，以散鋒往下一筆劃出耳朵輪廓綫，然後用側鋒畫出狗狗長長的耳朵。

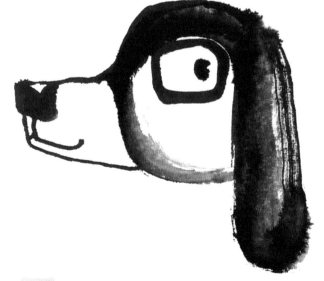

04

用淡墨以側鋒畫出臉部輪廓。

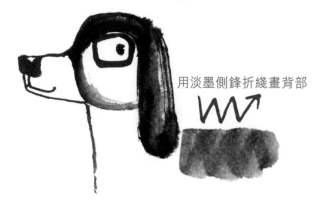

用淡墨側鋒折綫畫背部

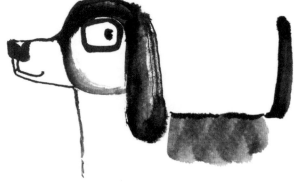

05

用淡墨以側鋒畫背部，注意應按圖中示意的折綫筆觸來畫。

06

用重墨沿着背部邊緣畫出輪廓綫，順勢往上行筆劃尾巴。

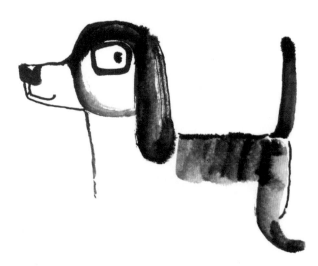

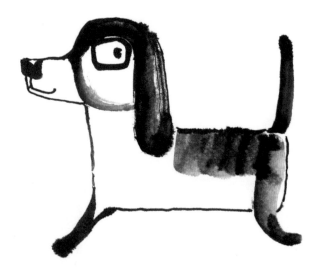

07

筆尖蘸點重墨，用側鋒在原來背部淡墨上加畫一次，增加背部墨色變化。然後畫出腿部，用重墨勾出臀部和腿部外輪廓。

08

勾出胸腹部外輪廓，畫出前腿腳。

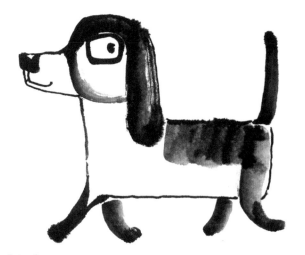

09

畫出剩下的兩隻腿腳。

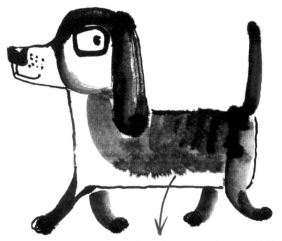

毛筆上含水量增多，下筆後，
墨就會在宣紙上擴散。

10

用淡墨以側鋒暈染胸腹部，然後點淡墨進去，
保持一定水分，使水往外暈，從而產生墨色擴
散的肌理。

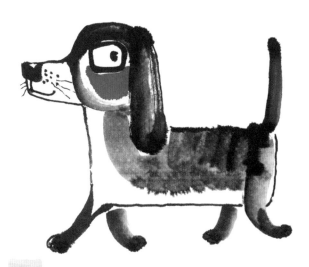

11

用大紅顏料畫出紅臉蛋，嘴巴和腳也點上大紅。

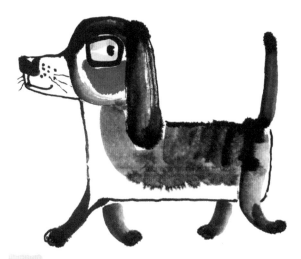

12

毛筆蘸藤黃，筆尖蘸赭石，給眼睛着色，這幅
快樂行走的小狗圖就畫完了。

鱷魚

鱷魚不是魚，而是爬行動物，鱷魚或許是由於其能像魚一樣在水中嬉戲而得名。鱷魚是迄今生存著的最原始的動物之一。鱷魚的顎強而有力，長有許多錐形齒，腿短，有爪，趾間有蹼，尾長且厚重，皮厚帶有鱗甲。

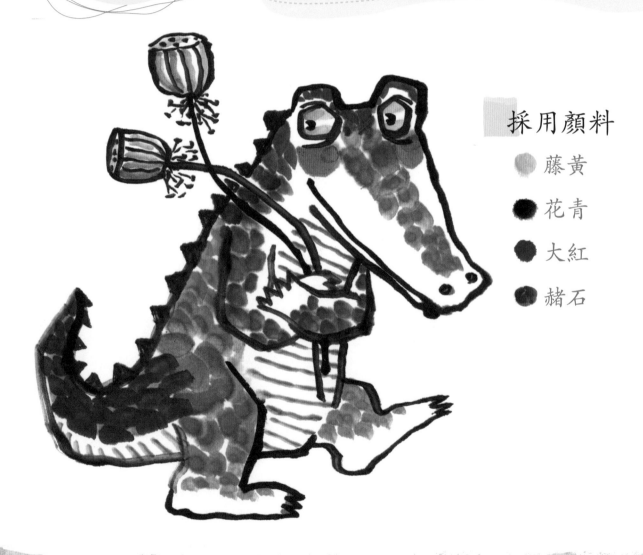

採用顏料

- 藤黃
- 花青
- 大紅
- 赭石

01

用中鋒勾出鱷魚眼眶到嘴巴的外輪廓。

02

繼續往下畫，把頭部輪廓勾畫完整。

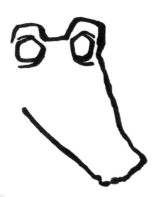

03

勾畫眼睛。

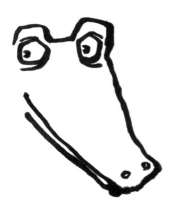

04

點上眼珠和鼻孔，再勾出大大的嘴巴。

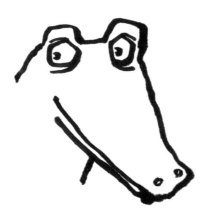

05

沿着頭部輪廓綫往下畫，勾出鱷魚短粗的脖子。

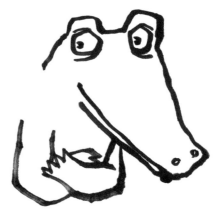

06

畫出鱷魚的手臂和手，一個抱着的姿勢就出來了。

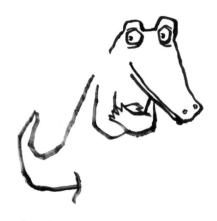

07

畫背部輪廓，提前預留出一個位置，為後邊加畫蓮蓬留下作畫的空間，再勾出尾巴。

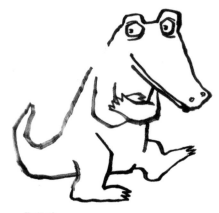

08

勾出鱷魚的前後腿腳，再勾出腹部輪廓，整條鱷魚的造型就勾畫完整了。

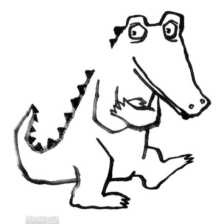

09

用濃墨給鱷魚背部畫鱗片，我們把鱗片用三角形來表現。

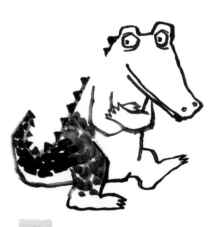

10

蘸濃墨一筆一筆劃出尾部鱗片，接着再蘸淡墨畫臀部和腿部鱗片。

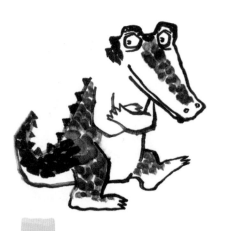

11

繼續蘸淡墨，把背部、頭部和腿部的鱗片畫出來。鱗片都是一筆一筆壓上去的，筆筆留痕，墨色變化豐富。

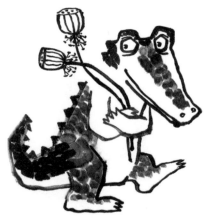

12

畫出鱷魚抱着的兩支蓮蓬。

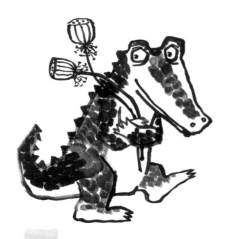

13

給胳膊上加畫鱗片，用重墨繼續加畫頸部鱗片，讓鱗片看上去更加密集，墨色變化也更加豐富。

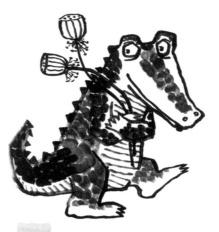

14

用淡墨以橫綫畫出腹部和尾部的紋理。

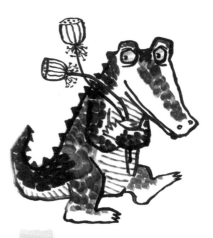

15

毛筆先蘸藤黃，筆尖再蘸一點赭石，給鱷魚的眼睛上色，記得不要畫太滿，留出鱷魚眼睛高光的位置。

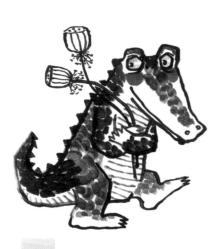

16

用大紅顏料畫鱷魚的紅臉蛋。

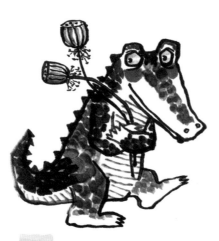

17

用藤黃加花青調出綠色給蓮蓬上色。

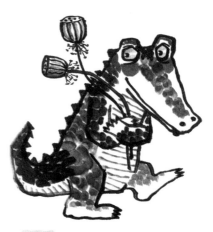

18

給鼻孔和腳尖點上大紅，增加顏色細節，使色彩上下呼應，這幅鱷魚蓮蓬圖就畫好了。

萌鳥

萌鳥是筆者萌趣動物水墨畫裏的吉祥物，我們有個口號「青春不老，萌趣正好」。這隻鳥嘴巴很長，外形很萌、很可愛，我們也稱萌鳥為長生鳥、常樂鳥。

採用顏料

- 藤黃
- 大紅
- 赭石

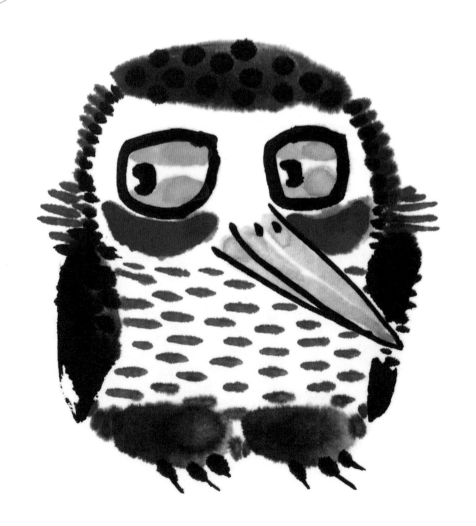

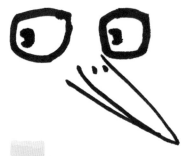

01
用中鋒勾出大大的眼睛。

02
點上眼珠,眼珠決定眼睛看的方向。

03
畫出尖尖的嘴巴,點上鼻孔。

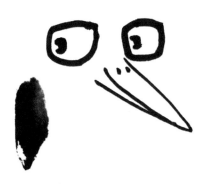

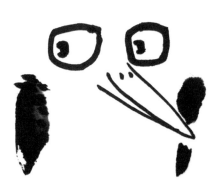

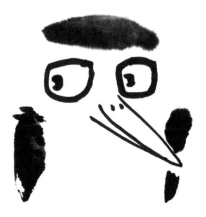

04
用濃墨以側鋒畫出翅膀,注意筆尖應朝下往上行筆,墨色從濃到淡。

05
用同樣的方法畫另外一個翅膀。畫的時候應避開嘴巴,留出間隔,如果沒有間隔,前後關係就不夠明顯。再用重墨點畫翅膀上的羽毛,增加細節。

06
用淡墨以側鋒畫出頭頂。

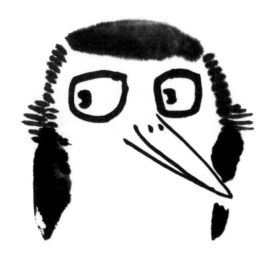

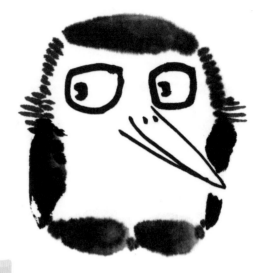

07

用淡墨沿着頭部畫出有序排列的羽毛，以中鋒在脖子兩側畫出幾根長一些的羽毛，增加羽毛變化，使其更加生動。

08

畫出腿部，再用小的墨塊連接腹部，讓它和鳥形成一個整體。

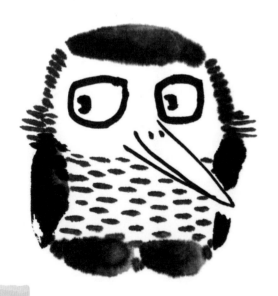

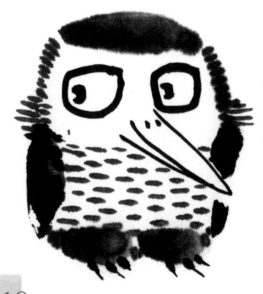

09

用淡墨以小橫綫筆觸畫出腹部羽毛。

10

用重墨點腳趾，挑出爪尖。

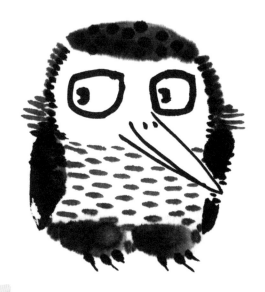

11

用重墨點出頭部羽毛，增加細節。

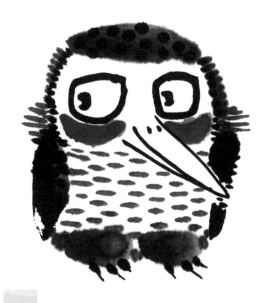

12

蘸足大紅，順着眼睛的結構畫鳥的臉蛋。

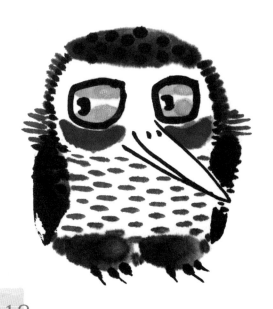

13

毛筆蘸藤黃，筆尖再蘸赭石，給眼睛上色。

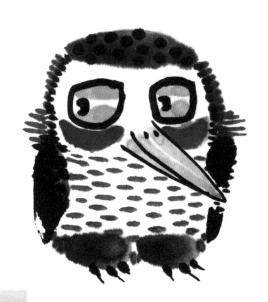

14

最後給嘴巴上色，這幅畫就畫好了。

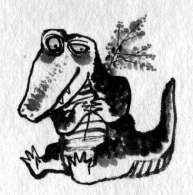

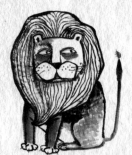

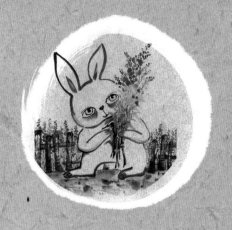

第四章

萌趣動物
作品集

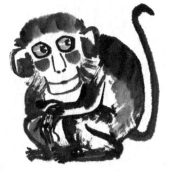

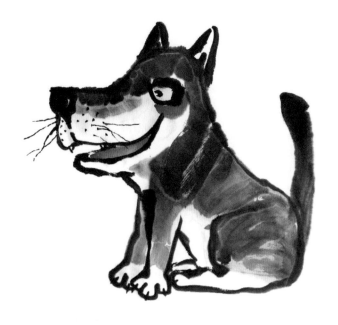

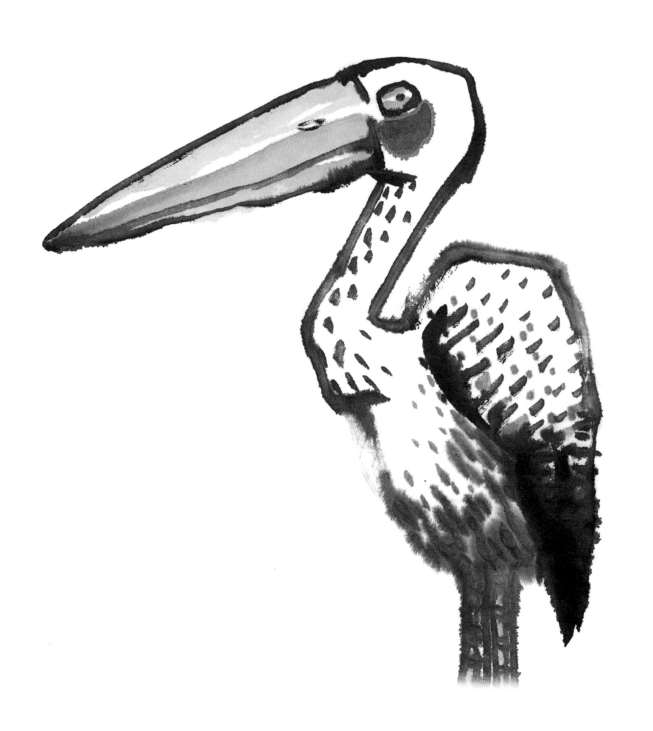

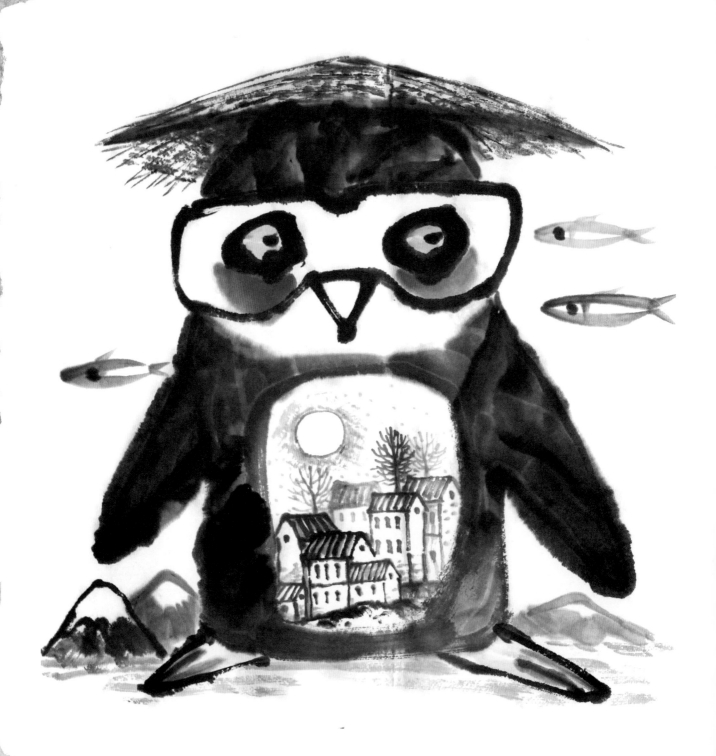

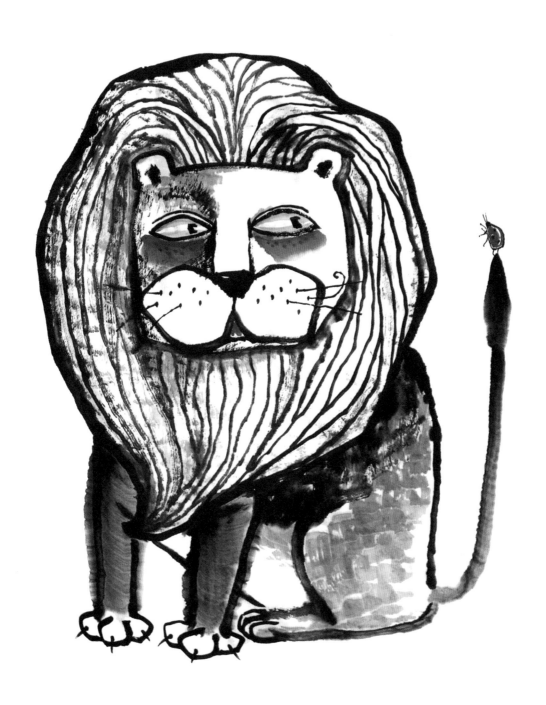

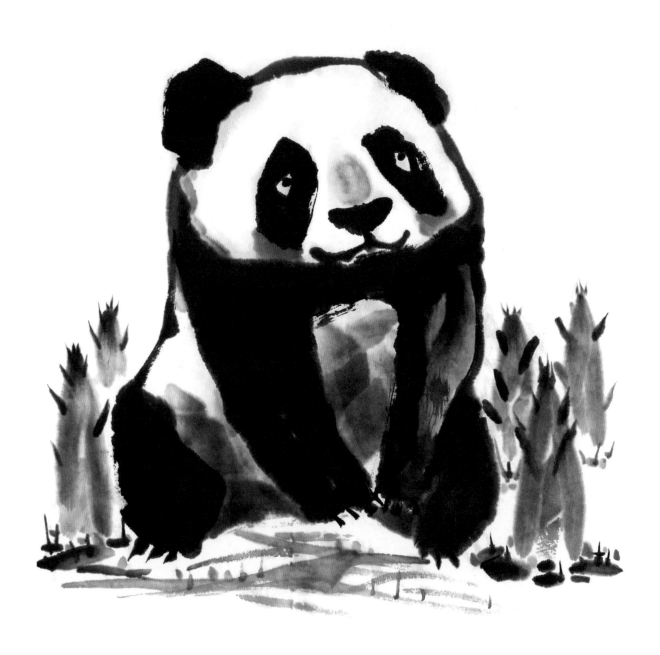

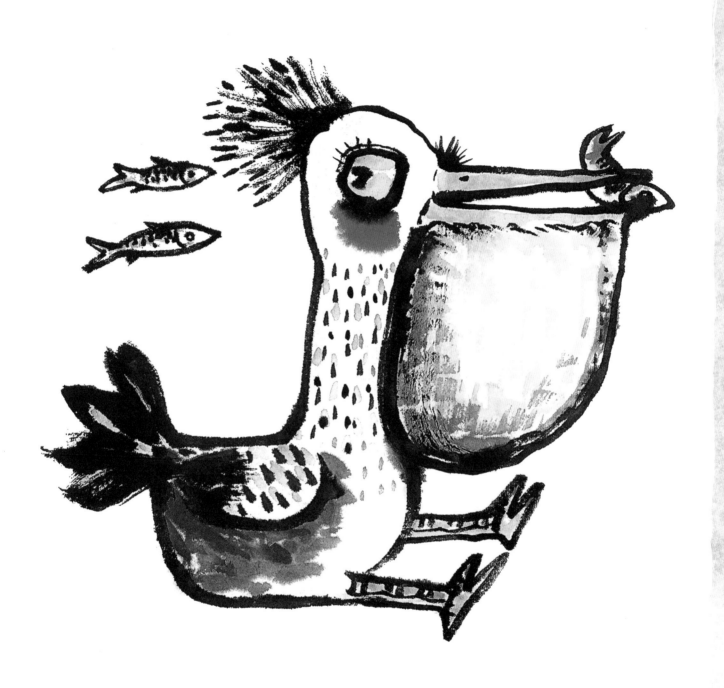

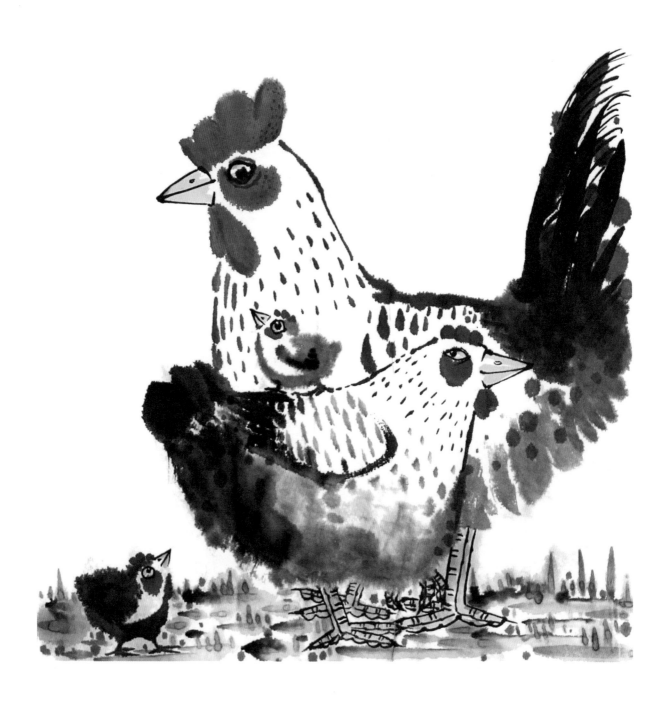

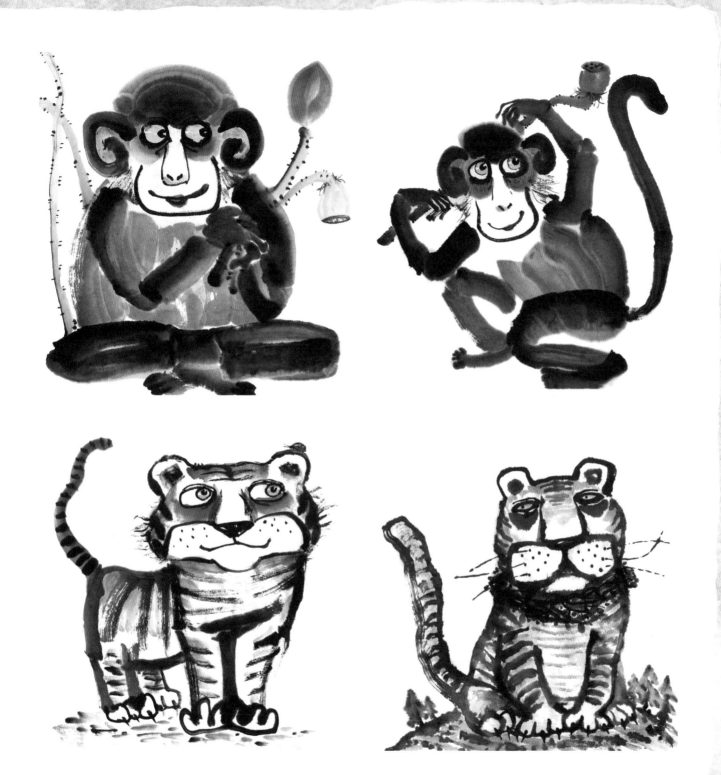

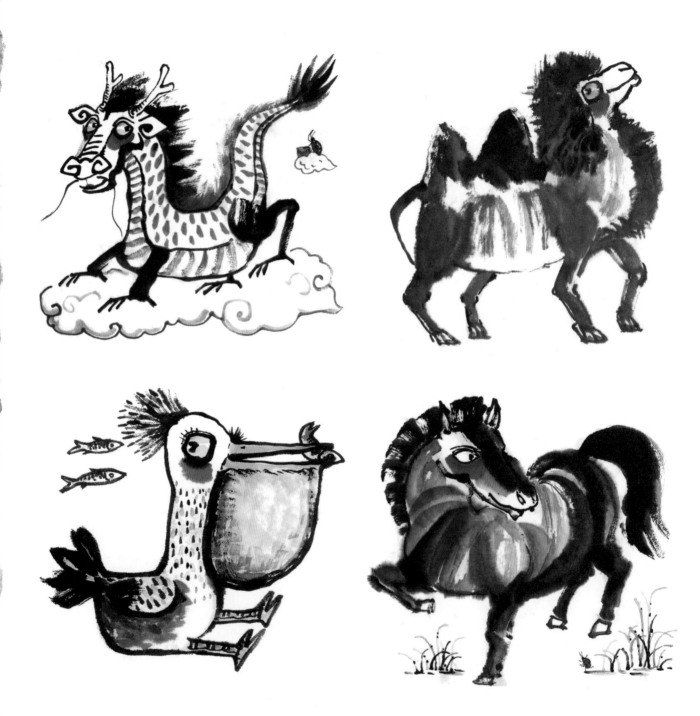

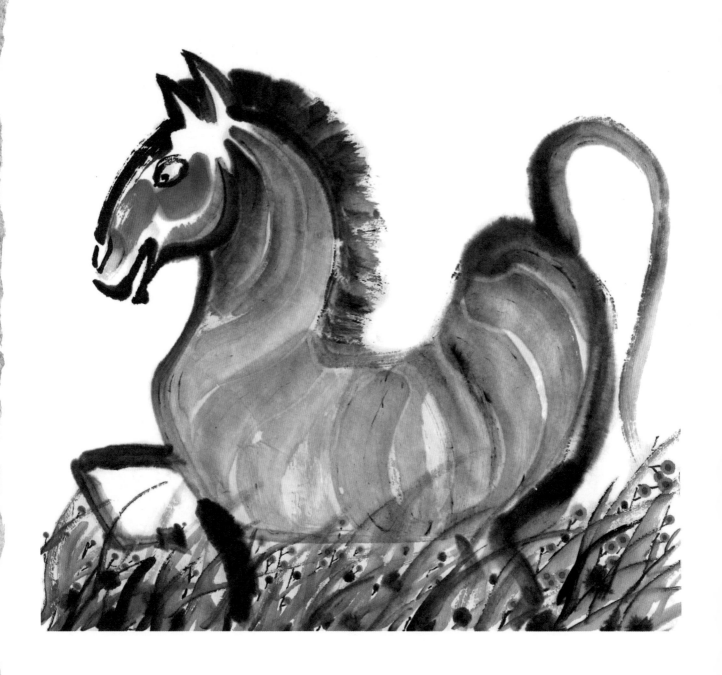

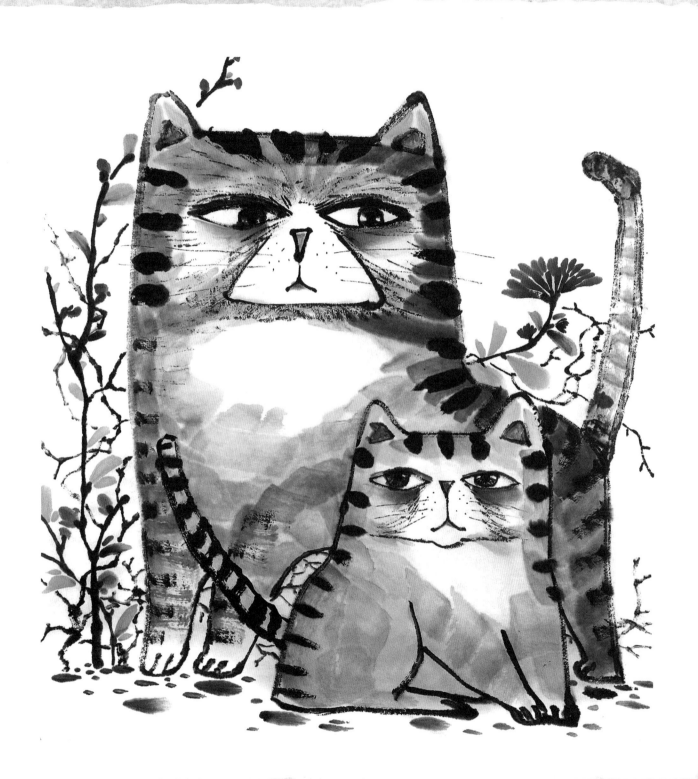

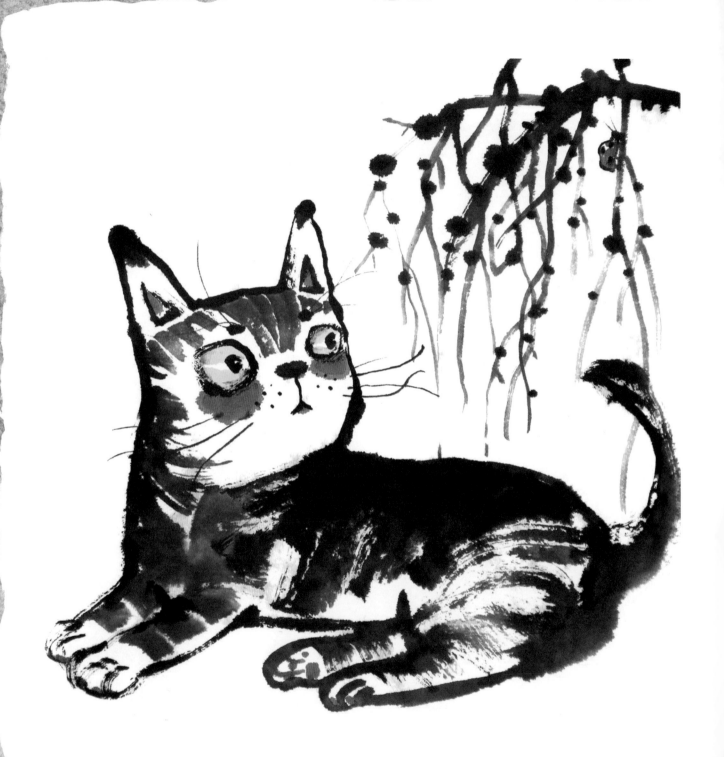

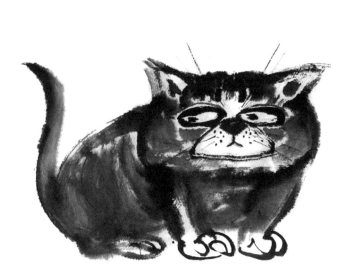
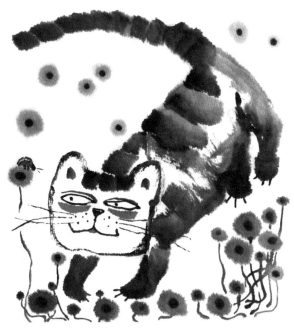

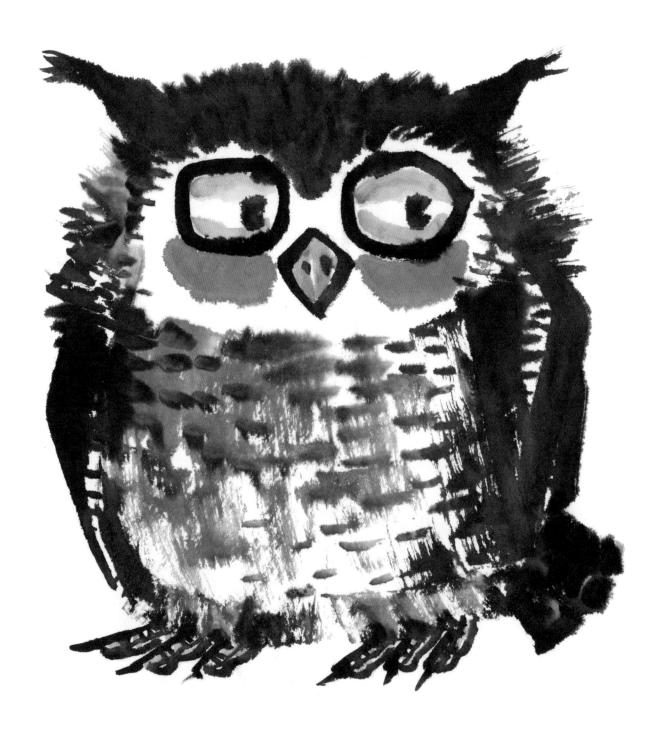

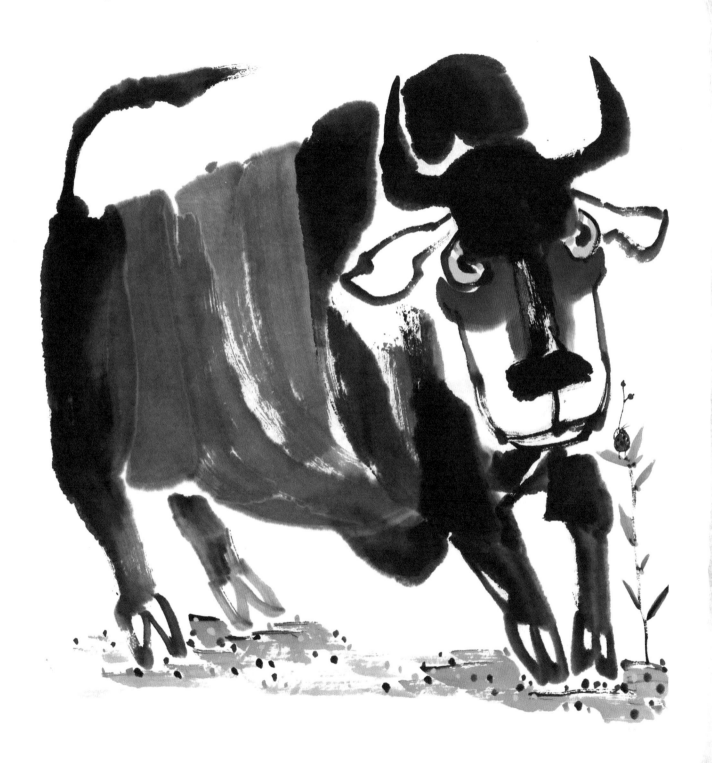

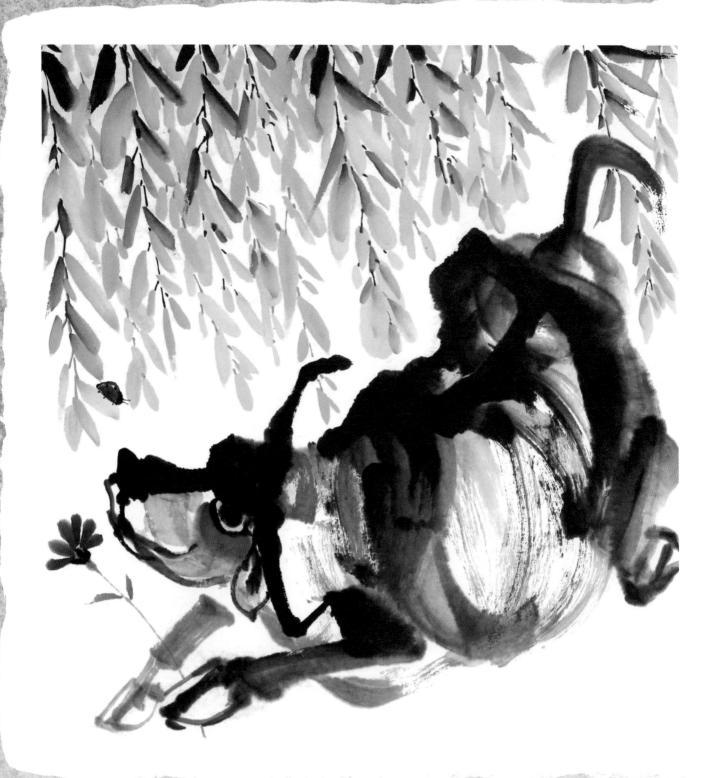

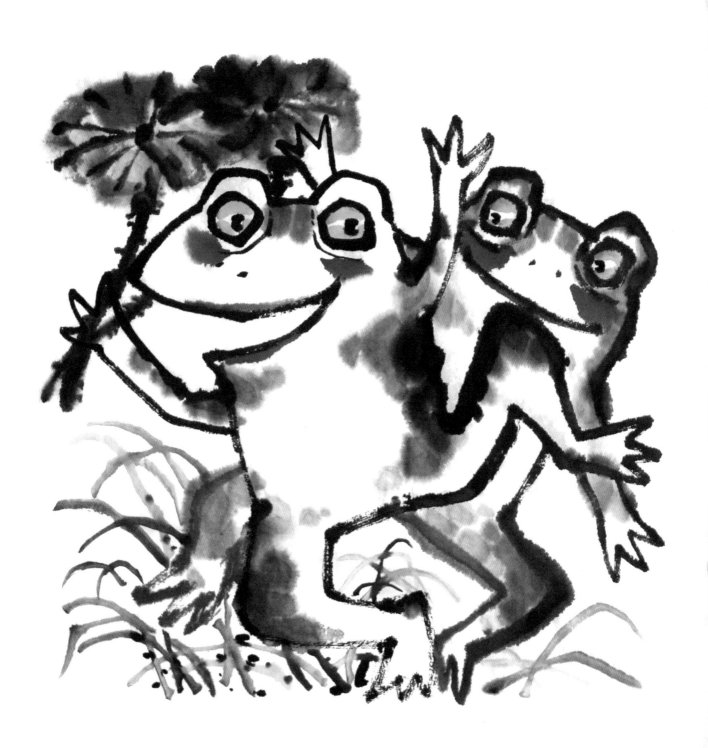

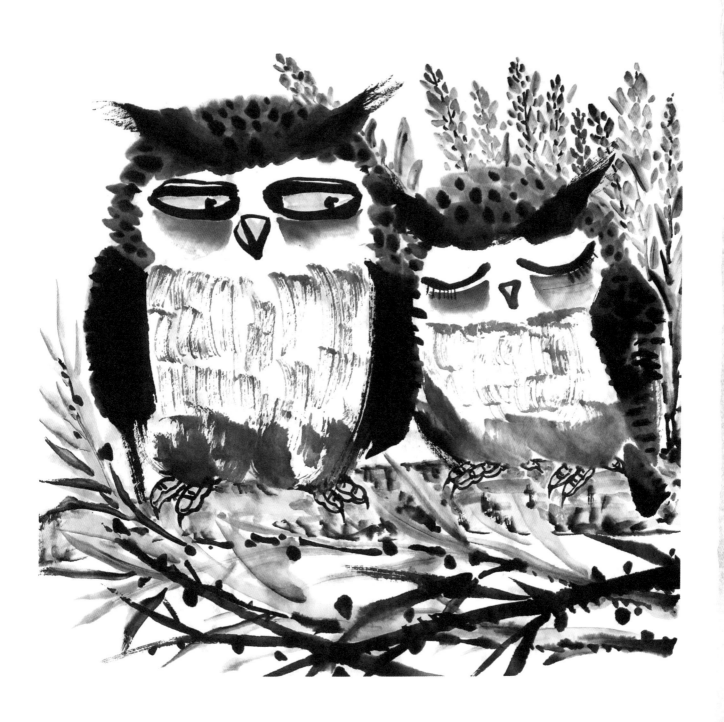

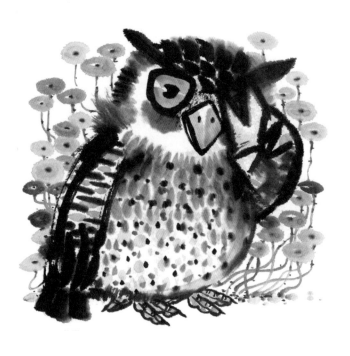
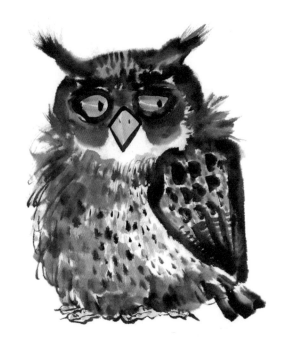
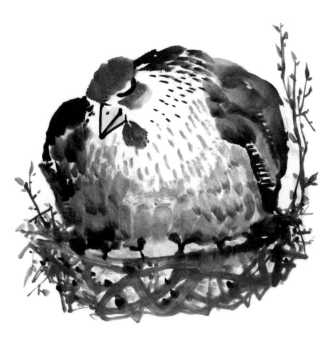
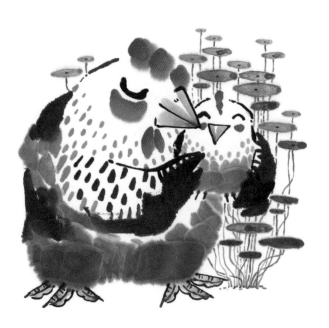

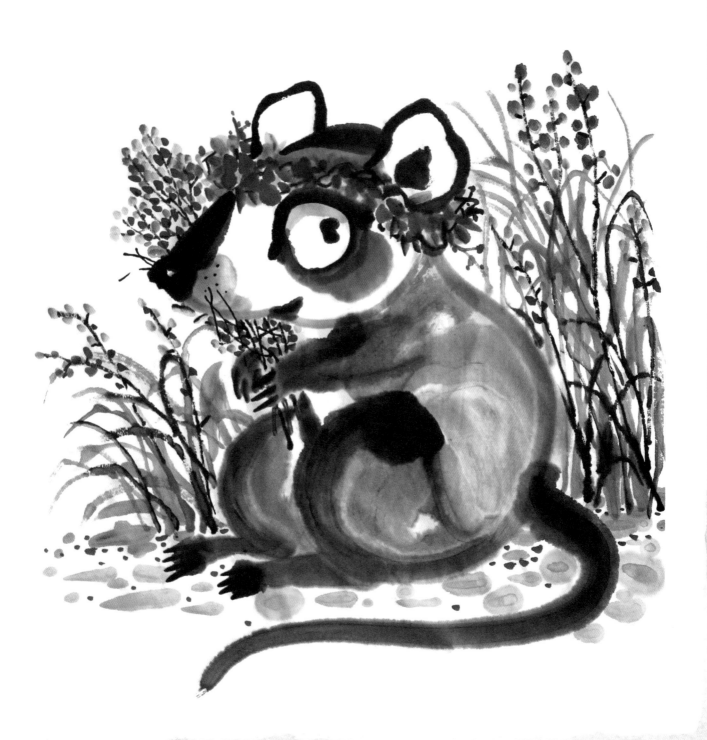

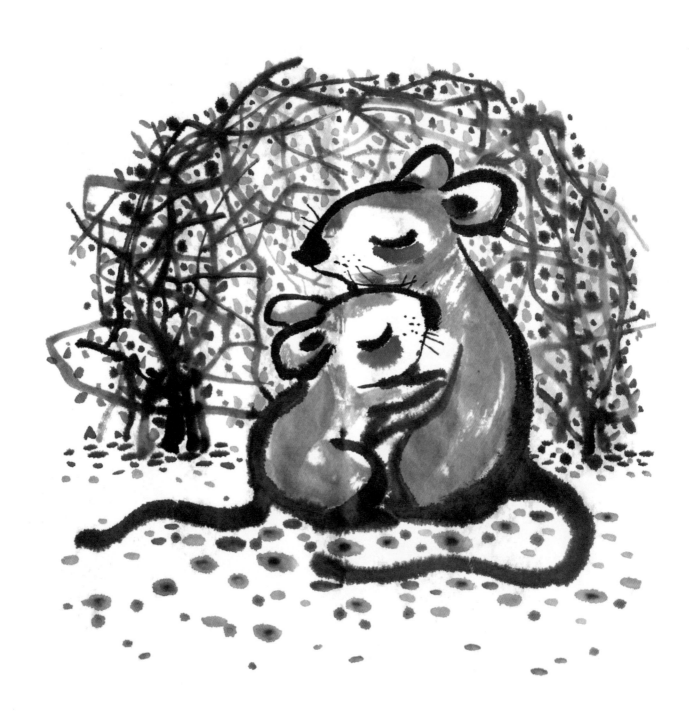

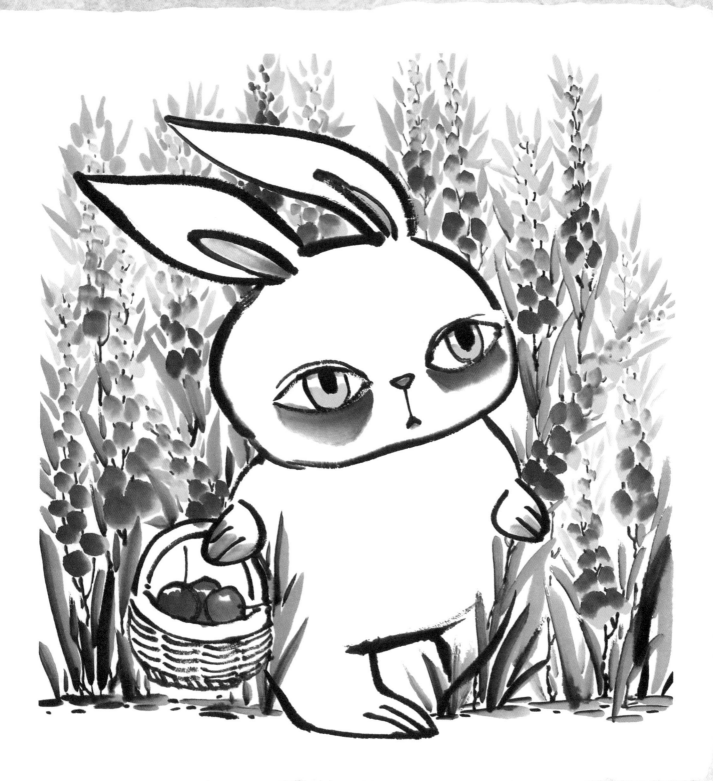

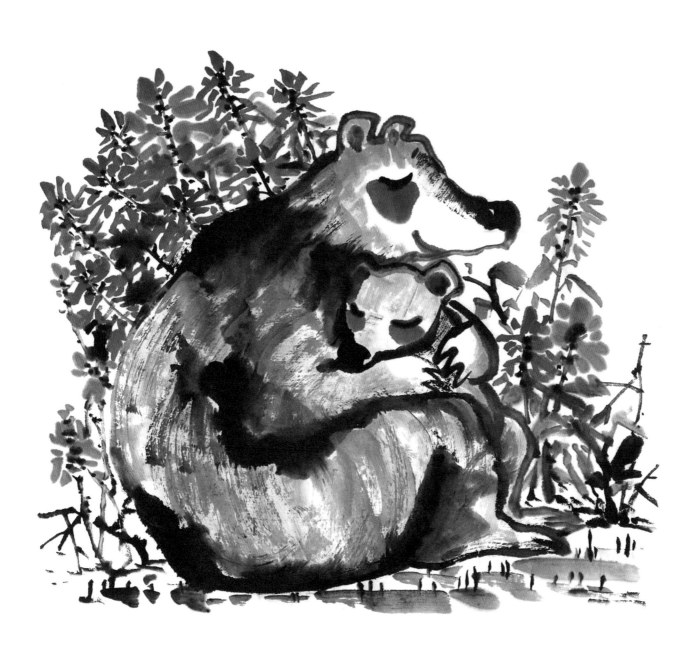

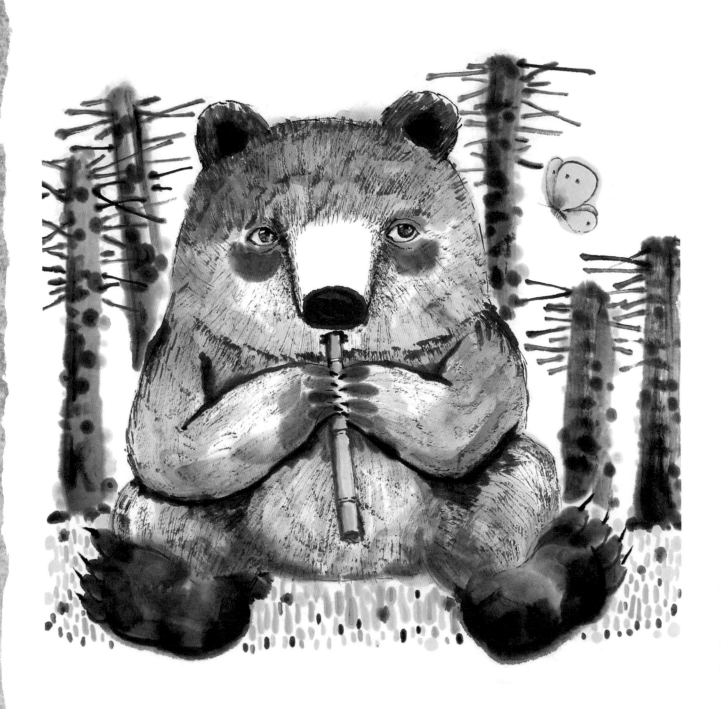

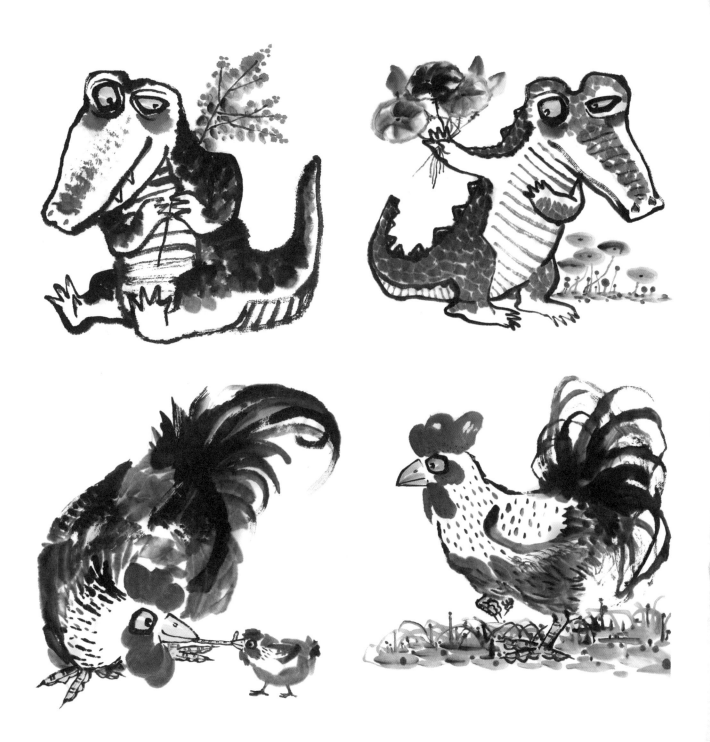

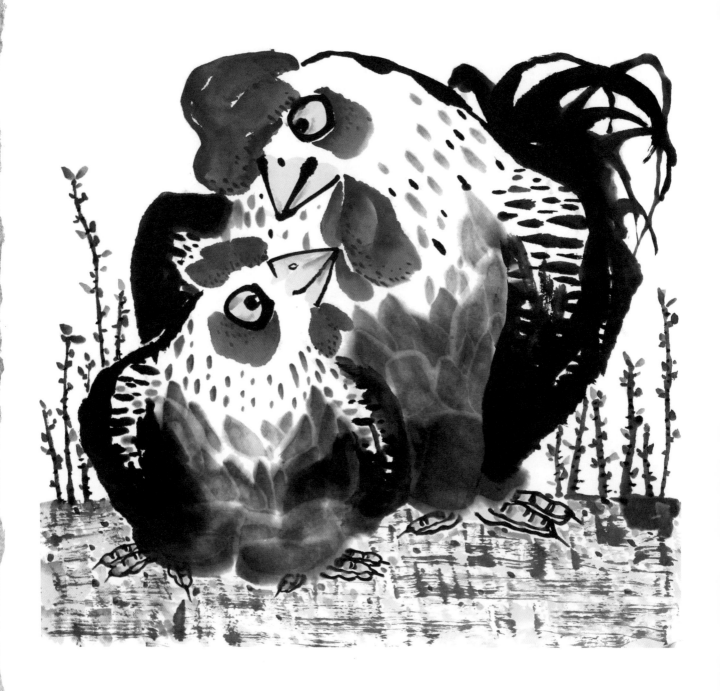

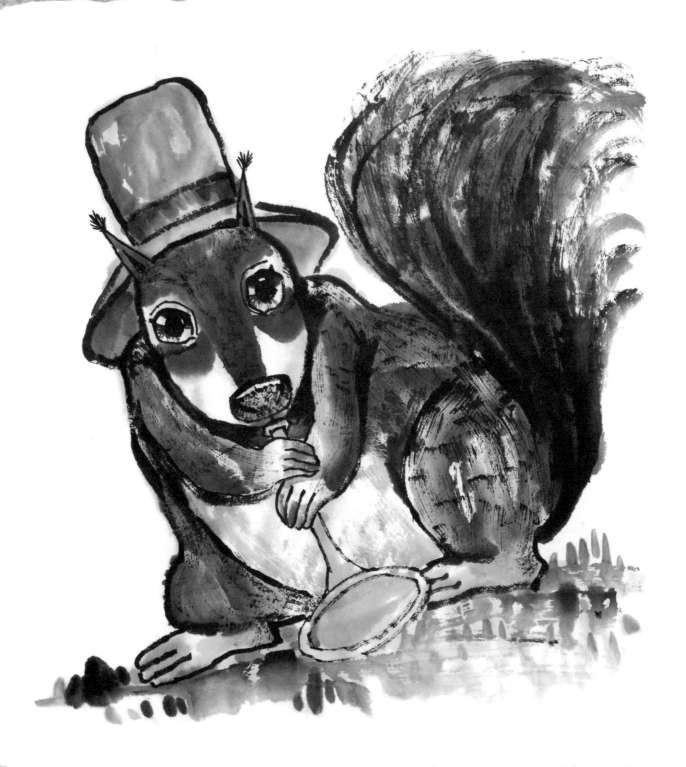

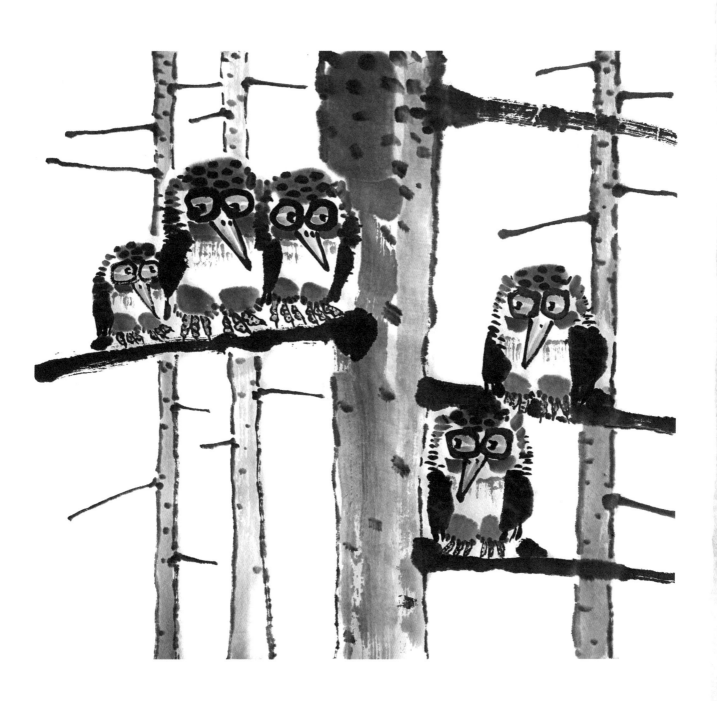

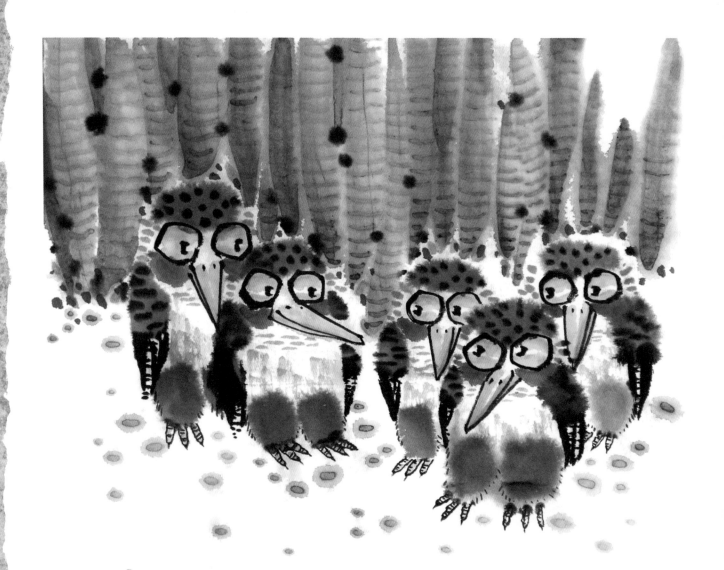

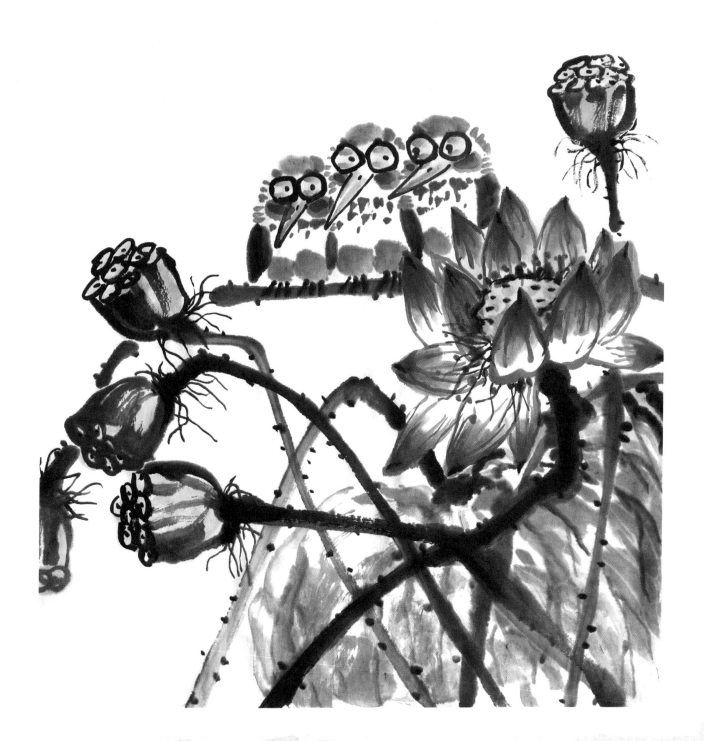

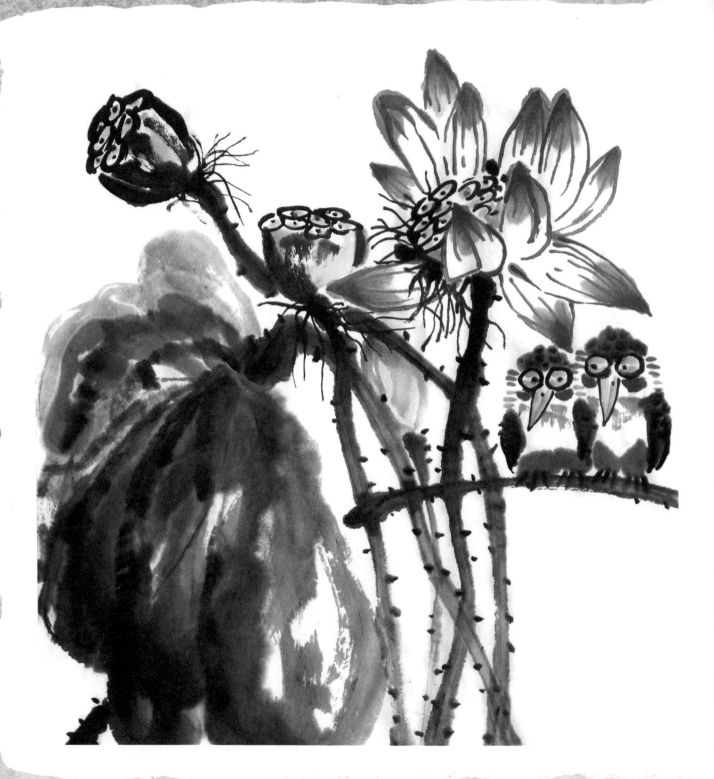

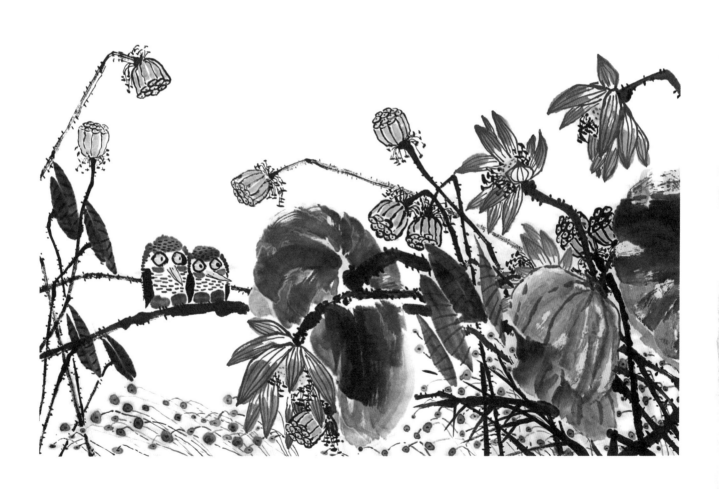

給兒童的
輕鬆國畫課
學畫萌趣動物
一本就夠

作者
王淨淨

編輯
嚴瓊音

美術設計
羅美齡

排版
辛紅梅

出版者
萬里機構出版有限公司
香港北角英皇道499號北角工業大廈20樓
電話：2564 7511
傳真：2565 5539
電郵：info@wanlibk.com
網址：http://www.wanlibk.com
　　　http://www.facebook.com/wanlibk

發行者
香港聯合書刊物流有限公司
香港新界大埔汀麗路36號
中華商務印刷大廈3字樓
電話：（852）2150 2100
傳真：（852）2407 3062
電郵：info@suplogistics.com.hk

承印者
中華商務彩色印刷有限公司
香港新界大埔汀麗路36號

出版日期
二零二零年三月第一次印刷

本書由機械工業出版社獨家授權中文繁體字版本之出版發行